Le Jardin de Paris
Sylvia's Flower Design

Le Jardin de Paris
Sylvia's Flower Design

Le Jardin de Paris
Sylvia's Flower Design

Sylvia 優雅法式 花藝設計課

Sylvia Lee ———— 著

Le Jardin de Paris · Sylvia's Flower Design

Preface

堅持最初的美好

　　對於40歲才投入花草世界的我來說，最大的功課是必須和時間賽跑。這些年花了幾乎是別人好幾倍的時間，去學習與成長，犧牲的是自己的家庭生活，並放棄了原有的事業。若問我有沒有感到後悔，答案是：「沒有後悔，只有抱歉！」因為陪伴女兒Catherine的時間相對減少，而這一年出國上課的時間及次數，也頻繁到我自己都覺得不可思議。

　　2015年的冬天，我完成了我的第一本不凋花著作《Sylvia's Preserved Flower Design‧花草慢時光‧Sylvia法式不凋花手作札記》，結合了各式乾燥花及人造材，創作出屬於自己風格的作品，也得到了來自海內外的支持。特別是很多來自中國大陸各地及香港、馬來西亞的學生們，親自到台南的教室找我簽名，真的讓我非常感動，而這也讓我知道一切的努力沒有白費！

　　許多人問：為什麼你的作品可以自然有韻味而不匠氣？其實這一切都要歸功於，這幾年我的老師們為我所作的鮮花訓練，張嘉尹老師、吳尚洋老師及渡辺俊治老師所傳授的豐富美感，讓我能將自然的形態融入作品 。

　　2016年對我而言，是異常忙碌的一年。固定每週、每個月、每季的研修課，早已填滿了行事曆。而2016年5月開始，為了去歐洲進行花藝研修，開始作考試訓練準備，每次回到家都是深夜12點多了……所有辛苦都是為了到歐洲進行長達一個月的考試課程，姑且不論這個學程的費用及時間成本，最重要的是獲得了什麼與看清了什麼，老師們是否將學習架構性，清楚完整地將應有的訓練方式都教給學生。

　　這是一段重要的檢視與反省，研修回來的人都在作什麼？或作了什麼？這一段著實給了我深深的省思，並且時時警惕自己。如何時時將所學轉化，並融入原來的學習領域，是一個作為傳授知識技術領域的人，所需要鑽研的課題。

　　這一切，只是我非常想明白每個系統之間有什麼優缺點，而能擇優加以深入探討。延續著對花草的熱愛，我從來沒有放棄習花，就算再遠再辛苦的奔波，只要值得，我都願意！

　　當然內心常常有很多的疑惑，畢竟台灣不像歐美，沒有專業花藝學校可以一路養成。每當我有什麼問題，打給張嘉尹老師，總能迎刃而解！她除了授與我深厚花藝技術之外，寬大的心胸及教學熱情，都著實給了我很大的影響！

　　而我也常常在半夜，敲著鍵盤追著吳尚洋老師問問題。他是個非常真的人，每次總是傳照片給我看，一針見血的說：「這些是我十年前的作品！你看看你現在插的是什麼東西？」吳老師永遠是刀子口豆腐心，一個滿腦子是寶的鬼才老師！

　　我一直告訴自己，身為一個喜愛花草的人，不同的素材都可以被運用在作品裡，這本書就是要傳遞這樣一個非常重要的理念。

　　很多學生常問我：到底要如何作出一個所謂好的、有質感的作品？如同我在第一本書提到的，除了專業的技術需要不斷練習之外，個人美感的養成是非常重要的課題。好的設計，不一定要強調線條或色彩繽紛，而是要將內心的感情注入作品。這必須從生活的經驗中，去累積與勾勒自己作品的輪廓，透過想法不斷的琢磨、思索、領悟，作品要傳達的意境在有和無之間拉鋸，沒有捷徑，只有苦練，不斷學習……親身感受並了解其中曼妙堂奧，再取其精華。

　　我現在所有的練習，都為了淬鍊出純熟的技巧。而我還有一顆溫暖的心，能時時替作品加溫，以細膩的心思呈現更多可能性。也許未來還會面臨很多挫折與挑戰，我總是提醒自己莫忘初衷。堅持，就能回到最初的美好。

Sylvia

Preface

　　距離Sylvia上本書出版後不算長的時間內，我在電腦上接到了一個訊息，一個不是晴天霹靂但卻很令我意外的訊息——Sylvia又要出書了！

　　上一本不凋花的書不是才發行沒多久嗎？怎麼馬上又再出版第二本！以現今花藝業界的生態，敢出版書籍真的是很有勇氣的一件事，在我的課堂上更被稱作是一種不怕死的行為。不過仔細想想，發生在Sylvia身上的事，其實真的不用意外。當年從一個補教界的數學老師，跨領域到了看似輕鬆美好的花藝界，一路以來的學習過程中，因為領域的不同，我想她吃過的苦頭絕對不會少。從一個需要理性思考再解構後獲得標準答案的環境下，Sylvia自己又爬到了一個只能以軟性思考來解決一切都可能發生的新環境，兩種不同的領域中對於認知的理解差異，截然不同。

　　我常常在想：為什麼Sylvia可以轉換的那麼好？我想，除了熱愛之外，就是執著的動力了。

　　常常在正常人入睡的時間，我就會突然收到電腦上彈出來的訊息，詢問著花藝的形式表現該怎樣進行，花藝的技巧面該怎樣完成，花藝的色彩又該如何搭配。所有設計或技術層面上的問題，一直沒讓Sylvia削減她對花藝的熱忱，一直在練習的過程中找尋答案。況且花藝設計的領域中，答案還不會只有一個。依照手上的花材不同，各種可能的結局都會發生，但Sylvia也都在一次次的自主練習中迎刃而解，反而還撞擊出更多新鮮有趣又好玩的作品來，我自己都覺得她堅持的決心，有種像金屬玉器般，越磨就越亮的感覺。

　　一路以來，從不凋花再轉戰鮮花，進而再以探索的心情去理解盆栽植物種植。台灣從南到北，甚至飛往日本與法國、德國的花藝學院學習，克服了文化差異與生活難題，依然保有異於常人的熱情與耐受力，把玩植物素材的當下，還能變化出特別的作品，這就是Sylvia。

　　這第二本書，分門別類地將現今生活中花藝常見的形式，規劃出五個單元。這五個單元的內容都深入淺出的將盆花、裝置、花禮、花圈和婚禮的呈現，作了最容易上手的編排，也依造季節的規劃讓讀者能輕鬆在花店採買到相同的花材，進而在不斷的練習中變化出自己的風格，更能自在的完成作品。我想，這應該也是Sylvia對所有讀者翻閱完這本書後的期望吧！

　　Sylvia並不是花藝年資很長的花藝設計師，但能肯定的是，她是少數願意靜下心來探討作品缺失，技法成熟度與形式展現的花藝設計師。在任何時間地點，只要有學習的機會，Sylvia都很熱情的參與，更能在過程中將所見所聞內化成自己的養分，大方的在課堂上與學員分享，一直以自己的熱忱與對花草植物的愛，來感染周遭的人，儘管在這本書中很容易就窺探到她想分享表達的，不過也因為作品定位，而捨棄了許多華麗與高技巧性的作品。希望在不久的將來，可以再讓她嚇個幾次，期待再次驚嚇後的下一本，誕生出更多元化、精緻大量創意的系列書籍！

法國Piverdie D'OR花藝大賽冠軍

Preface

恭賀出版的祝福

恭喜Sylvia的第二本書《Sylvia優雅法式花藝設計課》正式出版。本書延續了上一本的高水準,都是極為出色的花藝書籍。

由於製作花藝書籍,插花與拍攝作業必須同步進行,所以需要在短時間內插出完美無瑕的花藝作品,相當講求驚人的專注力與堅韌的精神力。因為我也有同樣經驗,瞭解書籍的製作工程浩大,代表Sylvia真的非常努力。

再者,也多虧參與攝影的編輯們與攝影師、花店及Sylvia's Garden的成員們的齊心協力,才能完成這一本傑作。在此想對Sylvia,及本書所有相關人員說一聲:「真是辛苦您們了!恭喜出版!」

關於作品

運用很有Sylvia風格的花材,搭配以自然手法打造的花藝作品,相當出類拔萃。每一枝花葉的大小,花莖的粗細及彎曲方式,都會因為季節呈現出千變萬化的風貌,所以必須在現場構思製作。所有花藝作品中的每一項要素,都要經過精心計算,方能演繹出絕佳的協調性。

關於這點是連花藝業相關從業人員,也無法立刻達到的境界。我想Sylvia能擁有如此功力,除了靠自身努力之外,還有平時就熱愛大自然,會仔細觀察植物的習慣。每個作品都會配合各種主題,展現千變萬化的豐富設計,十分賞心悅目。

關於Sylvia

開朗、很有行動力的性格，是Sylvia的魅力之一。

雖然對於工作具有嚴厲的一面，卻會關心周遭的人，説些溫柔、風趣的話語來撫慰人心，這點真的很棒。我想這也是學生和員工信賴她的原因，同時也是身為老師最重要的特質。

此外，身兼主婦的她，還要經營花店＆花藝教室，更親自擔任講師。相信她的活躍姿態，會引起台灣及日本兩地女性的熱烈迴響。

關於Sylvia's Garden

自從三年前我與Sylvia邂逅以來，至今我們仍會各自往返台日兩地，透過花藝加深雙方之間的交流。

我曾拜訪過她新開的店，真的是一間洋溢著時尚氛圍的高格調花店。而且Sylvia's Garden的工作人員開朗、始終笑臉迎人的模樣，也讓我印象深刻。

2016年Sylvia's Garden和BRIDES攜手設立聯名雙認證捧花訓練學校，不只針對台灣及日本的學生，更放眼亞洲各國來推廣花藝的相關活動。

願今後能一起同心協力，讓更多人體會到花藝的樂趣。

日本BRIDES捧花專門學校負責人

Preface

　　花卉的美，無法以言語或筆墨來形容。它是許多花藝的創作元素，透過花材和技巧的變化，隨心所欲地衍生花卉的風采，清新典雅表現出柔美之外，同時也傳達出一種年輕新鮮的活力。

　　Sylvia是我教授花藝四十年來最特別的一位，她有對自我的期許，學習態度不但完美且追求精進，總是無止境地探究。

　　兩年多前，Sylvia在美國花藝學院教授考試時，奪得全校第一名，這是非常光榮的事情。之後她繼續認真研習花藝，也認真努力教課，因此在教學上我給予她的信念是：「來者不拒，去者不留，順其自然，不可勉強。有緣則渡，有德則助，皆順天理，事事如意。」

　　花藝雖有門道，但也可自成一格，有它的專業性，也可以很生活。

　　在此祝福Sylvia對花藝的熱愛與精神更上層樓。

Linda 嘉尹

台中市花藝設計協會前理事長

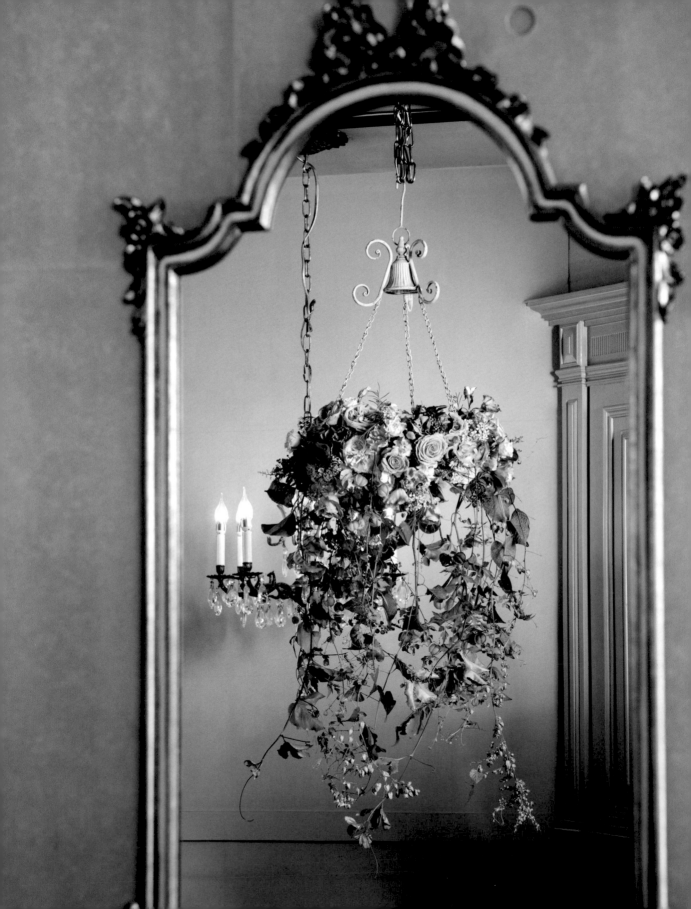

Contents

Chapitre **1**

盆 花 設 計

Chapitre **2**

花 禮 設 計

Chapitre 1

盆 花 設 計

將自然的花草融入生活裡，是習花的初衷。
也許是法式田園，也許風情萬種。
無論是層次分明，或堆疊成形……
盆花設計都需符合裝飾性主義。

插作技巧性也許不繁複，
卻考驗著基本功。
從平行到交叉設計，
從Ajour（多層次開放手法）到色塊組群設計。
總是可以在細膩布局裡，
呈現花草邂逅後的風情。

就從這裡出發，展開一連串
花草植物互相搖曳生姿的美好相遇吧！

巴洛克風情

Biedermeier裝飾性密集手法

想像著華麗的氛圍，
貴氣的巨輪萬代蘭搭配氣質典雅的庭園玫瑰，
特別挑選了宮廷風花器，襯托貴族氣息。
刻意讓人造樹枝的粗糙質感，
和各式高雅花材形成對比。
並利用覆蓋技巧，呈現出不同面貌，
宛如一種美麗衝突，卻別有風情。

How to make P.106

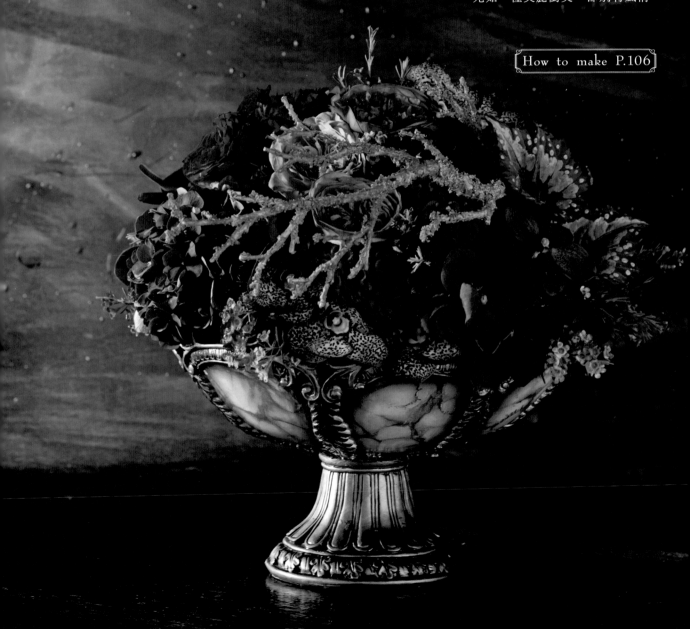

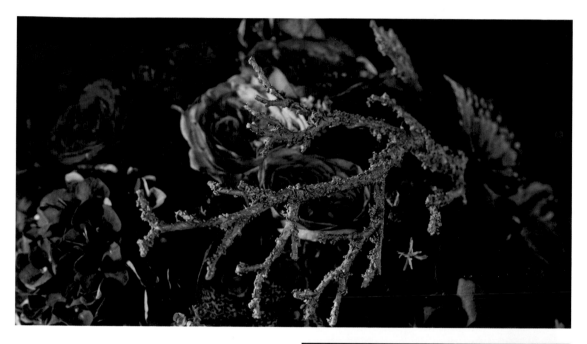

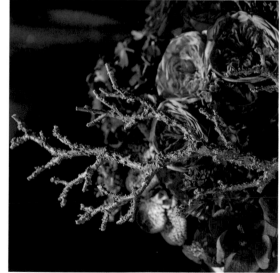

花材 ——————————————————————

雞冠花・桔梗・蠟梅・萬代蘭・繡球花・秋海棠

千代蘭・庭園玫瑰（皇家胭脂・紅色達文西・德雷莎）

資材 ——————————————————————

人造樹枝

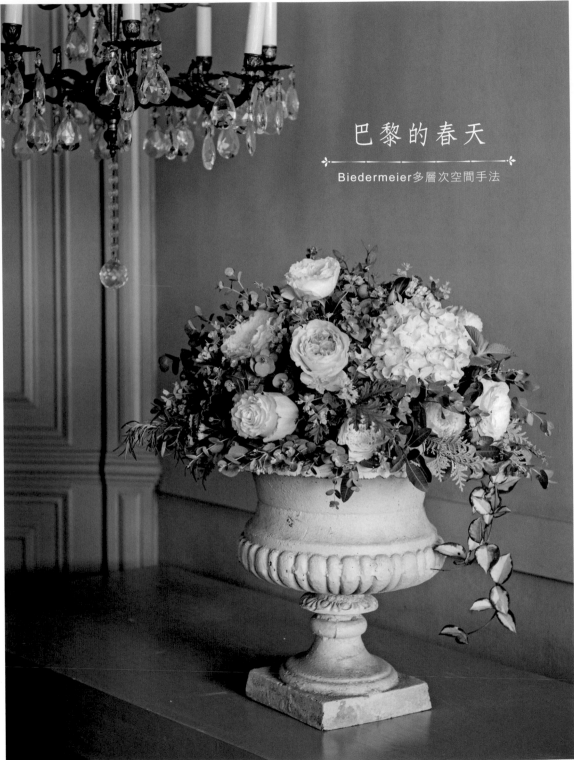

巴黎的春天

Biedermeier多層次空間手法

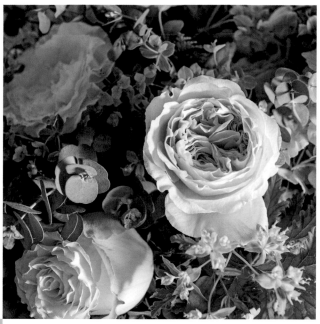

想像著華麗的氛圍，
以Ajour手法，
來呈現出春天的田園風格。
選擇充滿歷史感的鑄鐵花器，
搭配花的自然色彩，一起迎接春天。

葉材的使用，非常突出重要；
而花色分布需注意上、中及下，
兼顧高低層次分明，是Ajour最重要的技巧。

利用有骨消設計出簡單垂墜感，
延伸呈現出空間的想像氛圍，
宛如巴黎都市中自然優雅的一幕。

花材

黃河‧蠟梅‧巴西胡椒木‧聖誕玫瑰‧繡球花‧迷迭
香‧佛手香‧扁柏‧尤加利葉‧毬蘭‧有骨消‧防蚊
樹‧厄瓜多玫瑰‧庭園玫瑰（耐心白‧卡門）

天使與魔鬼

Biedermeier架構混合式手法

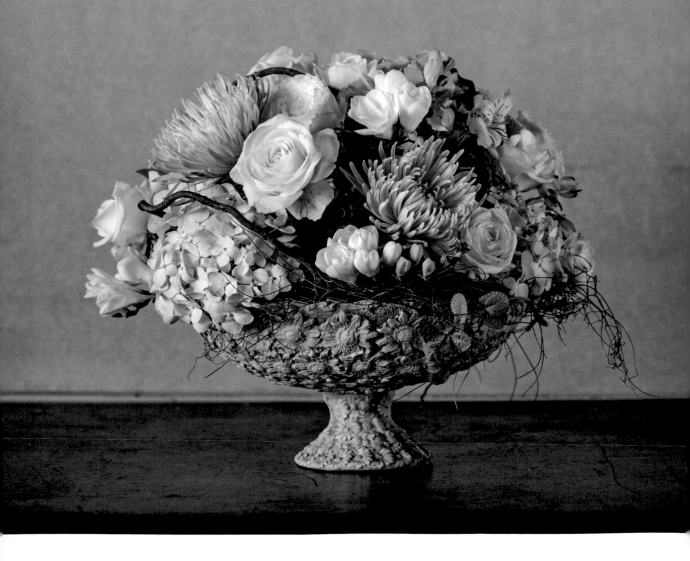

復古色調的美，
源自於細藤與魔鬼藤所製造出的空間，
讓花朵自然表現高低層次。

繡球花以組群式壓低，
隱約呈現空間感。

美麗的花草穿梭在魔鬼藤之間，
宛如歲月在花裡著了色，
渲染出美的記憶，韻味猶存。

How to make P.108

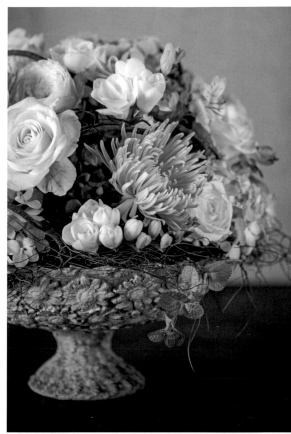

花材 —————————

魔鬼藤・細藤・繡球花・小蒼蘭・薄荷・線菊・玫瑰
・黃河・水仙百合・MOSS水苔・庭園玫瑰（耐心白）

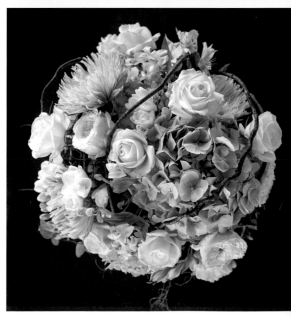

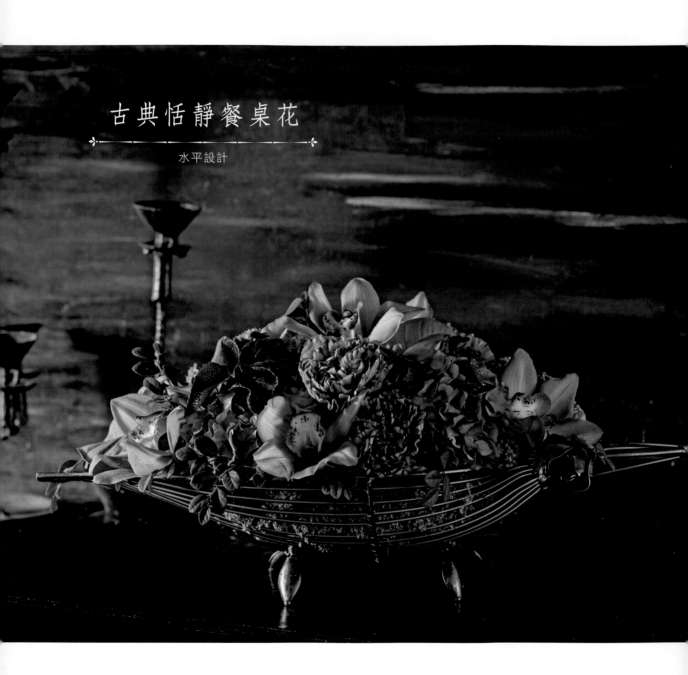

古典恬靜餐桌花

水平設計

宛如古堡裡的氛圍，
充滿歲月痕跡斑駁感的老燭台，
襯托出作品恬美的色調。

復古雙色康乃馨微微綻放，
東亞蘭及合果芋融合為一體，
使得紅彩木及彩葉草更顯自然，
讓每個角落裡
都瀰漫著淡雅氣息。

花材

東亞蘭‧松蟲果‧粉紅佳人合果芋‧繡球花‧康乃馨
蠟梅‧紅彩木‧MOSS水苔‧彩葉草‧庭園玫瑰（浪漫桃）

自然邂逅

交叉設計

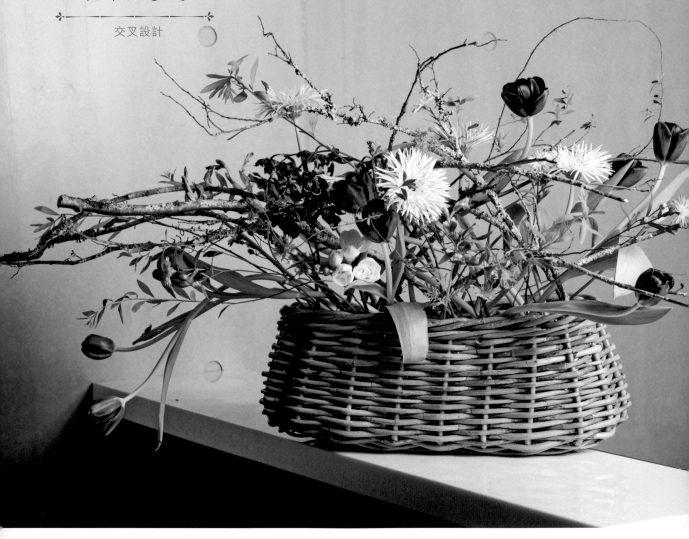

交叉設計的重點在於空間營造，
從黃金點出發，
利用榆樹枝及雪柳多層次交叉，
不斷製造出空間，
融入各式花材。

利用花草植物自然延伸出
彎曲的姿態，
讓花材之間充滿空氣流動的氛圍，
才能交織出美麗作品。

花材 ─────────────

榆樹苔枝・鬱金香・唇瓣蘭・羽毛太陽花・雪柳
小蒼蘭・貓眼文心蘭・粉孔雀・雲龍柳・薰衣草

資材 ─────────────

珍珠石

How to make P.110

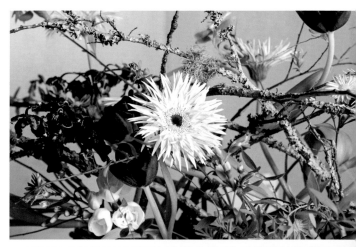

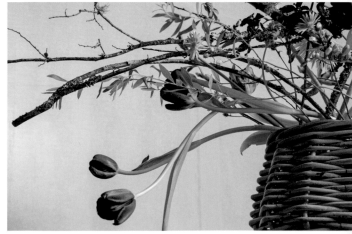

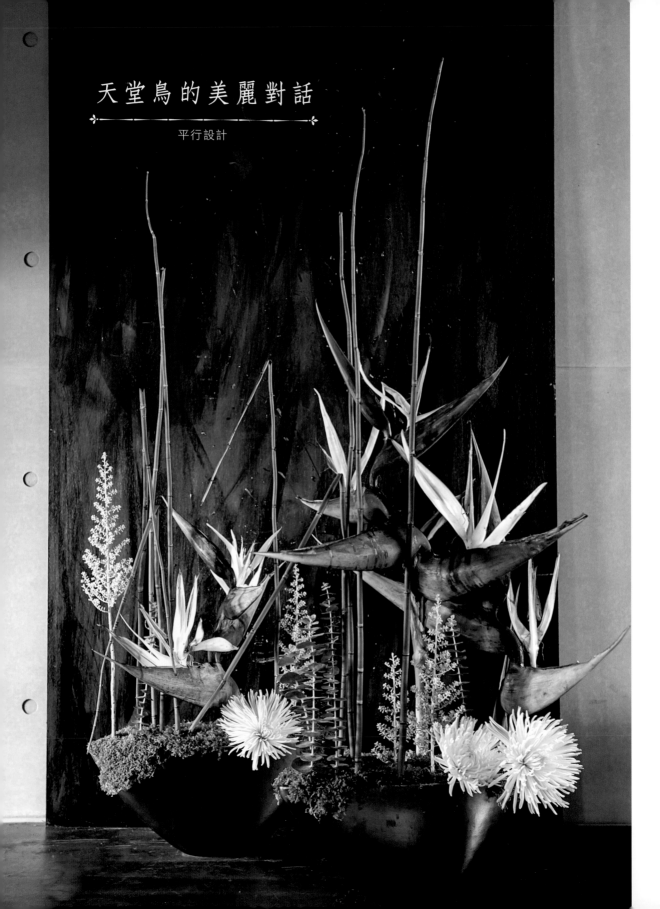

天堂鳥的美麗對話

平行設計

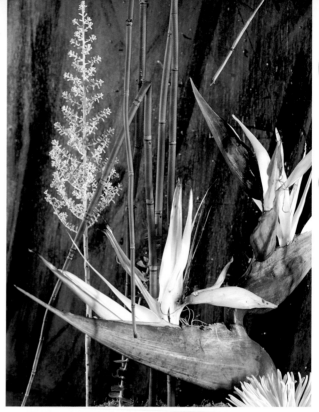

白玉天堂鳥的姿態獨特優雅，
有別於一般不定型花的氣質。

除了空間，在平行設計裡，
兩個作品之間的前後穿透性更顯重要。

色彩的著墨，為了呈現更多表情，
冷色調的配置使氛圍可以是喧嘩；
也可以如遠離塵囂。

美因此不言而喻。

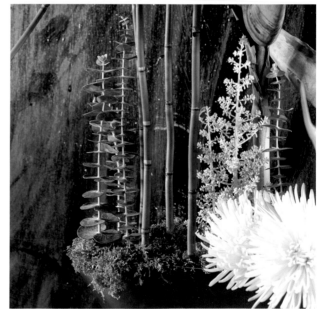

花材 ─────────

白玉天堂鳥・MOSS水苔・鶴頂蘭・線菊・傳統尤加利葉・木賊

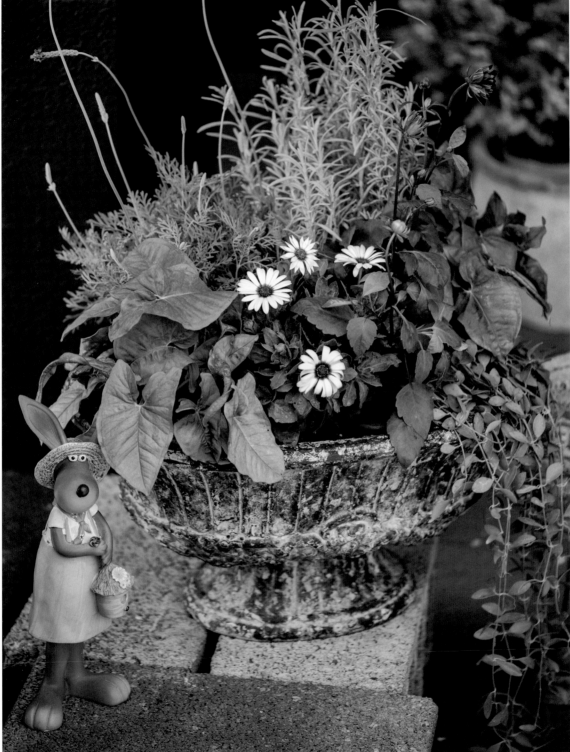

Le Jardin de Paris · Sylvia's Flower Design

薰衣草的自然之庭

自然庭園植栽設計

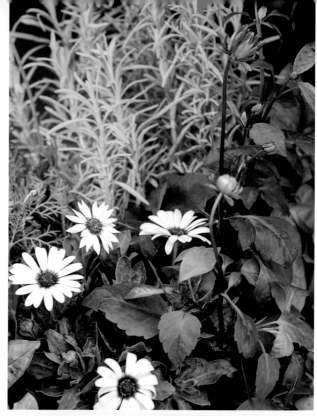

清新的香味療癒人心，
以兩種不同品種薰衣草，
從黃金點出發，邂逅出庭園設計的自然優雅。

搭配合果芋，沒有華麗的色彩，
卻也能呈現渾厚美感與內涵韻味。

利用聚錢草的垂墜流線，
使自然風格流露無遺。

How to make P.112

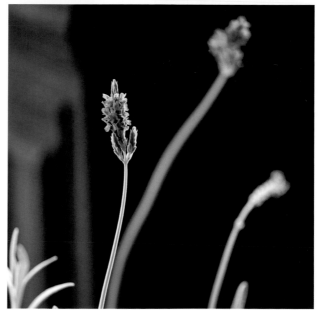

花材

粉紅佳人合果芋・法國薰衣草・蕾絲薰衣草・大理花・聚錢草
藍眼菊・百日草

資材

發泡濾石・不織布・珍珠石・鵝卵石

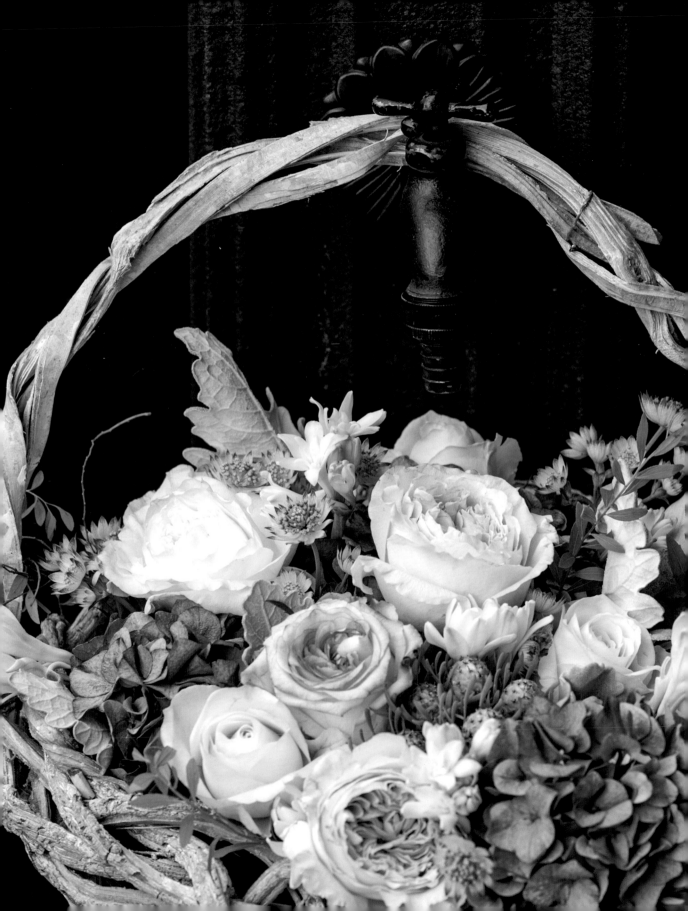

Chapitre 2

花 禮 設 計

用心傳遞著每一個祝福的心意。
依照不同的季節及記念日的意涵，
以色彩詮釋出美感，
讓幸福的話語，千里傳遞。

花禮設計著重於收禮者的喜好，
因此在設計時，需作好事前溝通及了解，
才能完成送禮者的託付。

花禮是一種充滿手感溫度的美好，
呈現了濃濃的溫暖氛圍。

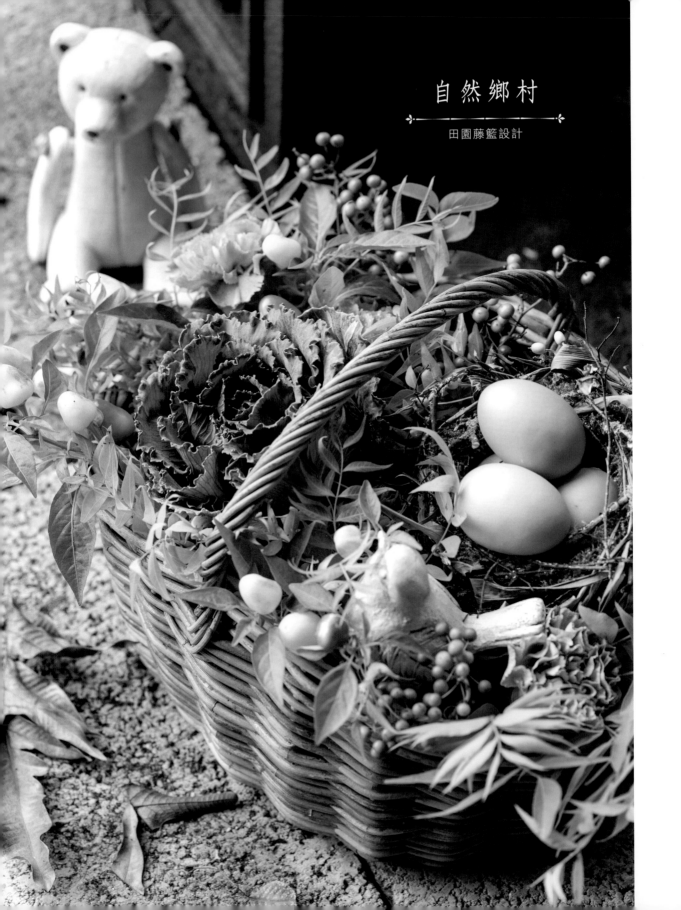

自然鄉村

田園藤籃設計

宛如鄉間的早晨，
提著一籃清新的花椒，
葉牡丹流露著綠意，
搭配著復古色調的康乃馨。

手工自然鳥巢
及雜貨風小鳥裝飾，
在陽光灑落下，
展現幸福滿溢的氛圍。

How to make P.114

花材 ─────────────────────────

彩椒・花萩・葉牡丹・康乃馨・山歸來・薏苡・榆樹苔枝・MOSS水苔

資材 ─────────────────────────

藤籃・手工鳥巢・裝飾白文鳥・人造鳥蛋

Le Jardin de Paris · Sylvia's Flower Design

華麗牡丹

紙盒花禮設計

以高貴黑色神祕氛圍，
詮釋紅牡丹的經典魅力，
洋溢著雍容華貴的表情，
傳遞出圓滿祝福與典雅情調。

透過暗紅的雞冠花、
復古粉的繡球花及浪漫桃的庭園玫瑰，
設計出不同的層次與量感。

「綠艷閑且靜，紅衣淺復深。」
紅牡丹高雅美麗的容顏，
讓愛花人在收到之後，
也能珍惜著禮物中包含的愛與祝福。

How to make P.116

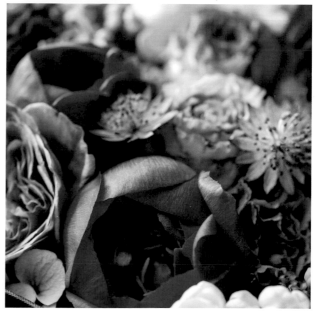

花材

牡丹・白芨・小蒼蘭・蠟梅・雞冠花・繡球花・康乃馨・玫瑰
庭園玫瑰（浪漫桃）

資材

23×23×14cm紙盒

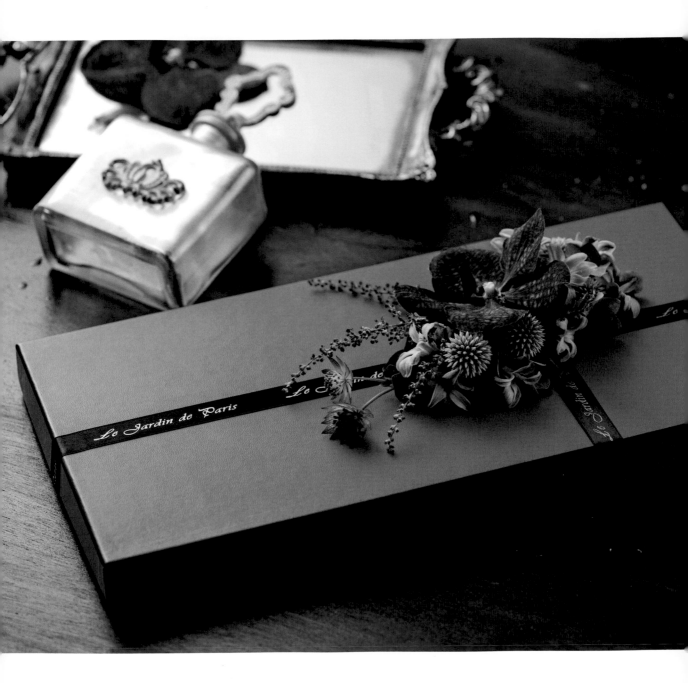

幸福風信子

－✦－————————————✦－

主題式禮品設計

淡紫色風信子輕柔的氣質，
襯托出東亞蘭的高雅大方。
融合了浪漫的情懷，
象徵著熱情的祝福意涵。
細膩的泡盛草，
也展現互補色對比，
讓禮盒效果更顯出眾。

花材 ——————————————————

萬代蘭・風信子・泡盛草・繡球・山防風・白芨

資材 ——————————————————

10×9cm鐵絲固定網・防水膠帶・強力磁鐵

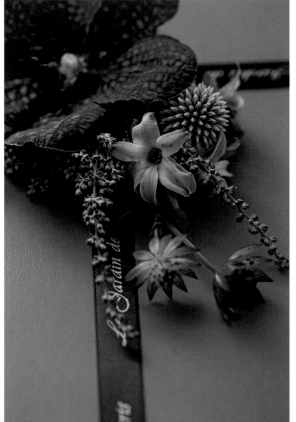

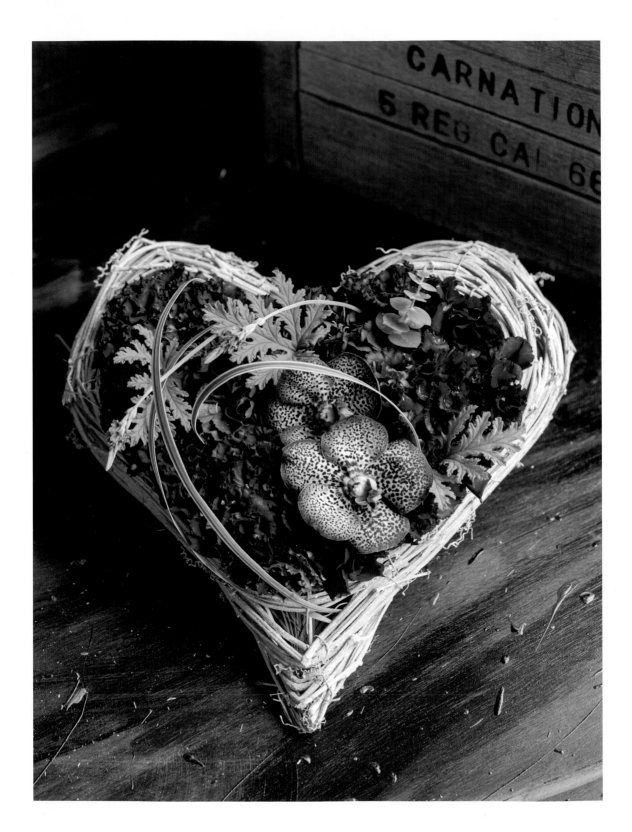

Le Jardin de Paris · Sylvia's Flower Design

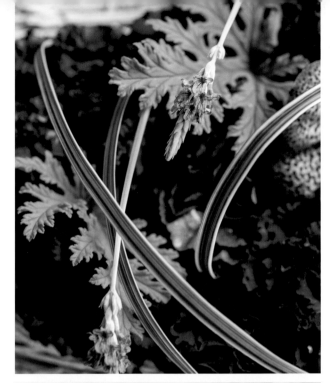

紫色迷情

心形花禮

以順風桔梗為底的組群設計，
將心形花器團團圍繞。

層疊的萬代蘭為視覺焦點，
薰衣草和斑春蘭葉捲出柔美線條，
並交叉互映出空間感，更顯優雅氣質。

一份特別的花禮，
完全展現送禮者獨一無二的心意。

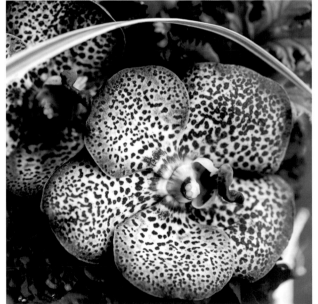

花材 ───────────────

順風桔梗・防蚊樹・斑春蘭葉・萬代蘭・傳統尤加利葉・蕾絲薰衣草

資材 ───────────────

直徑25cm心形藤編花器

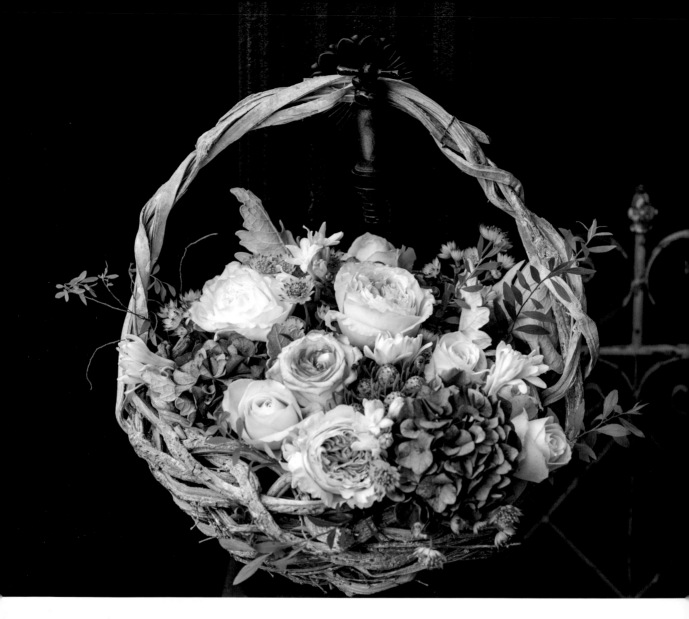

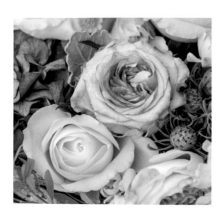

法 式 田 園

›‹—•—›‹

手提藤籃設計

充滿花香的特別花禮，
搭配粗藤手工編織的花器，
以復古色調為設計主軸。

耐心白和卡門庭園玫瑰十足優雅，
而細節裡的白芨、夜來香及小蒼蘭……
各種不同層次的白及香氣，
穿梭於花籃之間，
簇擁著高貴的玫瑰，
營造出法式自然田園氛圍。

花材 ————————————————————

繡球花・白芨・厄瓜多玫瑰・雪柳・銀葉菊・拓圖陽光
夜來香・庭園玫瑰（耐心白・卡門）

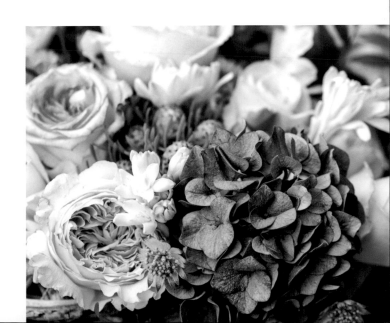

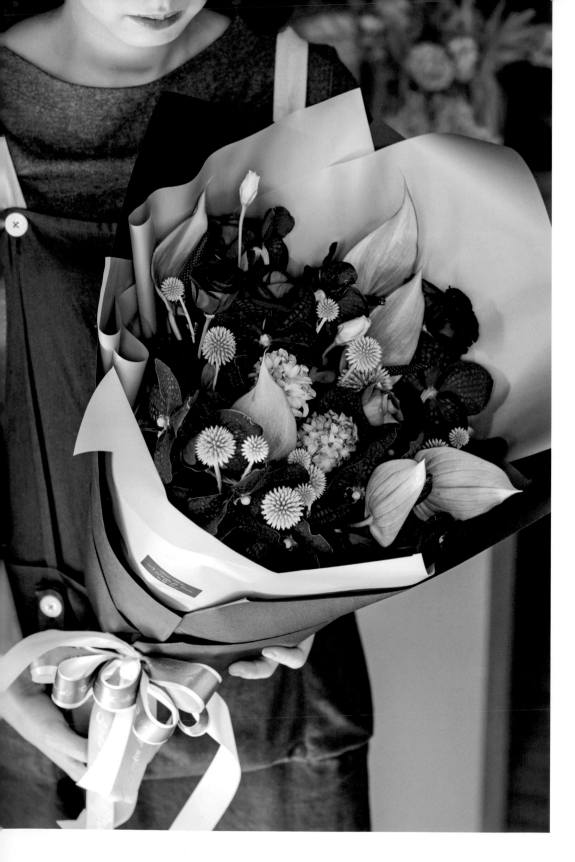

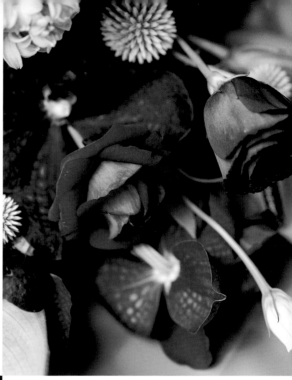

時尚絢麗

圓形包裝花束

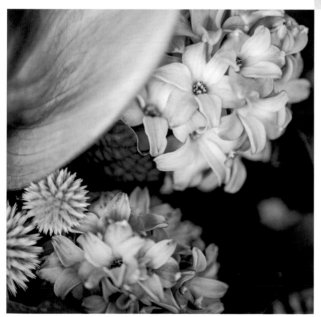

氣質輕柔的風信子。
交疊熱情的紫火鶴，
邂逅了萬代蘭與紫桔梗，
讓花束充滿時尚感，
並以大方又具個性的山防風，
點綴出跳動的活躍感。

花材 ————————————

萬代蘭・火鶴・洋桔梗・山防風・風信子

資材 ————————————

60×60cm薄透紙・進口包裝紙・廚房紙巾・束線帶・緞帶

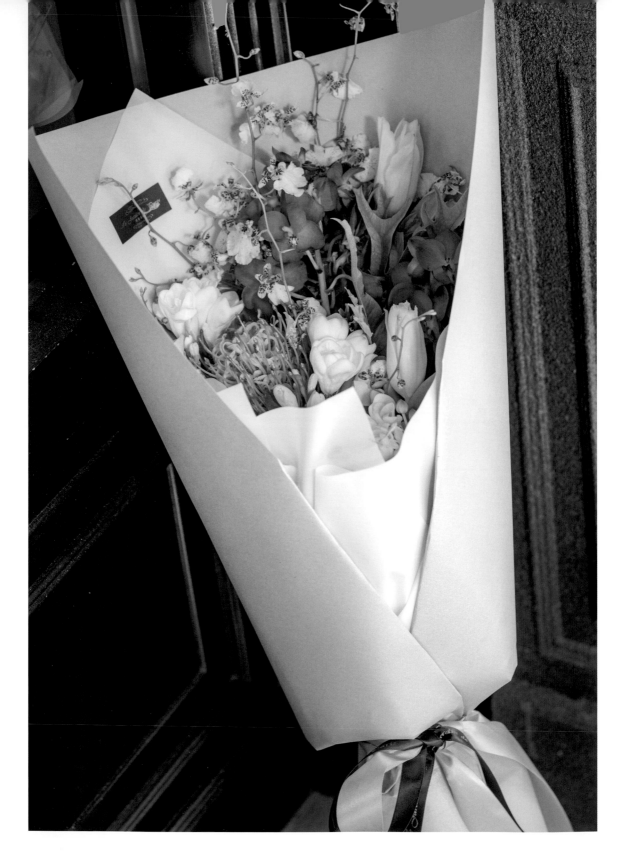

暖心花意

直立式包裝花束

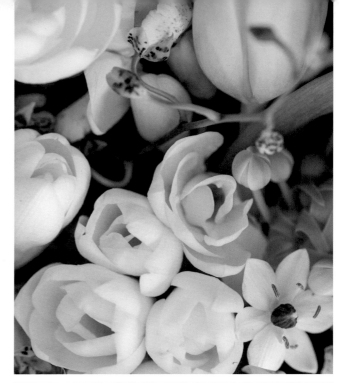

針墊花、海芋及鬱金香……
各有個性風采。
以三角構圖為安全視覺配置
作出高低差。
溫潤的暖色調，
洋溢著撫慰人心的氛圍。

How to make P.118

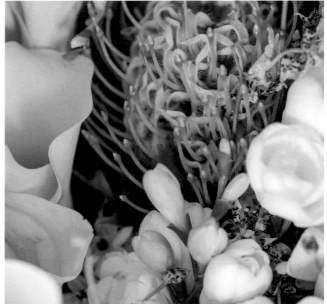

花材 ————————————————————

海芋・文心蘭・小蒼蘭・千代蘭・鬱金香・魚尾山蘇・伯利恆之星・針墊花

資材 ————————————————————

60×60cm薄透紙・進口包裝紙・束線帶・緞帶・廚房紙巾

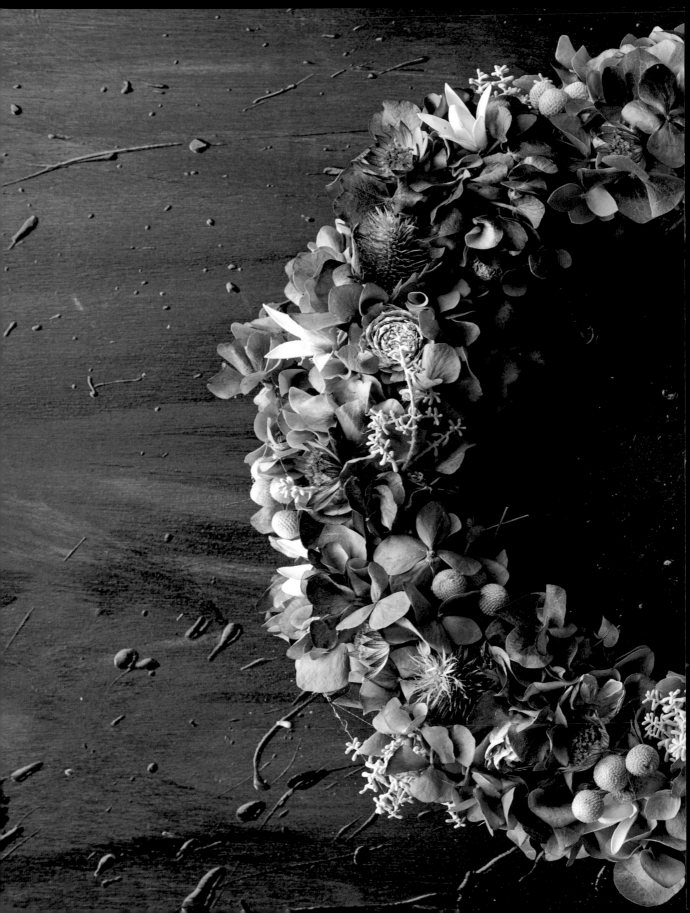

Chapitre

四季花圈

花圈源自於沒有開始，
也沒有結束的圓，
象徵著生生不息的意念，
因此花圈充滿了希望與祝福的意涵。

運用季節性的素材，
設計出不同氛圍的花圈。
無論秋天、夏天、花開或花落……
時間的腳印總是烙印在花圈裡。
也許繽紛、也許灰淡，
然而記憶裡揮不去的色彩、氣味
都深藏在四季的手作花圈裡。

來吧！為自己作出一個
充滿記憶的季節花圈！

春漾恬靜

組合式花泉3/4插作手法

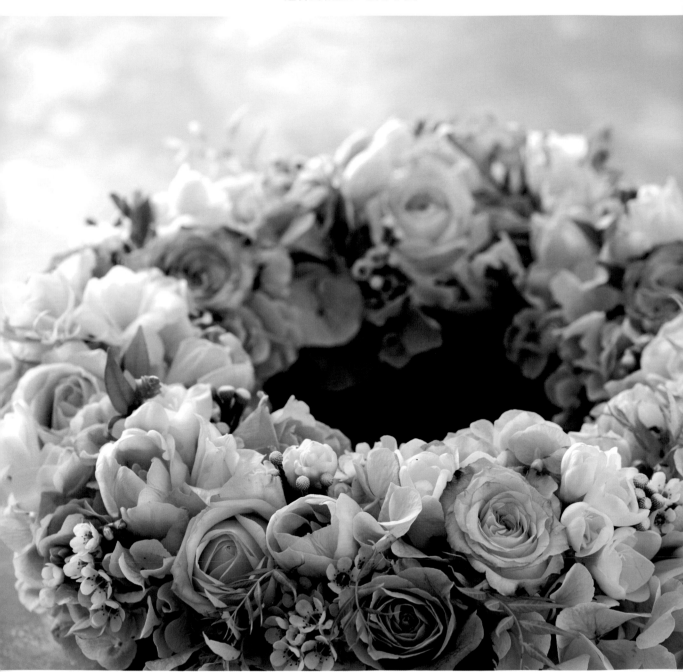

花兒在春意盎然的季節裡，
恣意綻放著。

花圈裡嬌柔的玫瑰及鬱金香，
每個角色各有表情張力，
堆疊成繽紛又柔美的色調，
具有療癒人心的效果。

花萩彷彿在春天的花園裡蹦跳著，
就像生命，總充滿了生氣與活力，
且以這個花圈描繪絢爛的春景。

花材 ─────────────────────────────

繡球花・蠟梅・花萩・小銀果・小蒼蘭・千日紅・鬱金香・玫瑰

資材 ─────────────────────────────

三段式組合花器

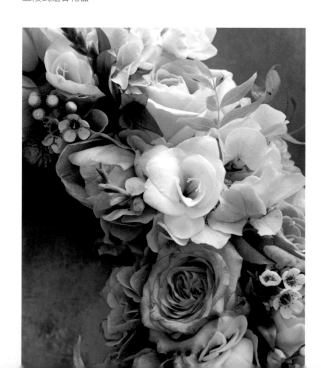

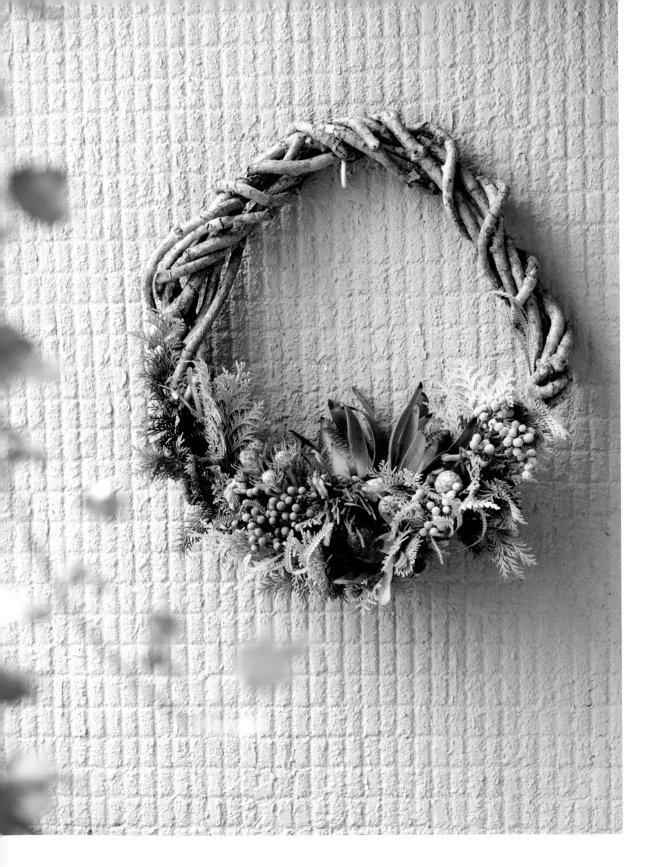

陽光綠夏

手編粗藤不規則設計

綠，是夏天的專屬顏色。

利用不同色調的黃綠色葉材，
刻意讓藤圈空間留白，
搭配陽光果實、小綠果
及山茂檻葉子優雅陪襯著。

在炎熱的夏，
展現一股清新脫俗的美感。

花材 ————————————————————

側柏・小綠果・開普陽光・山茂檻・袋鼠花・陽光果實

古典之秋

多層次黏貼式手法

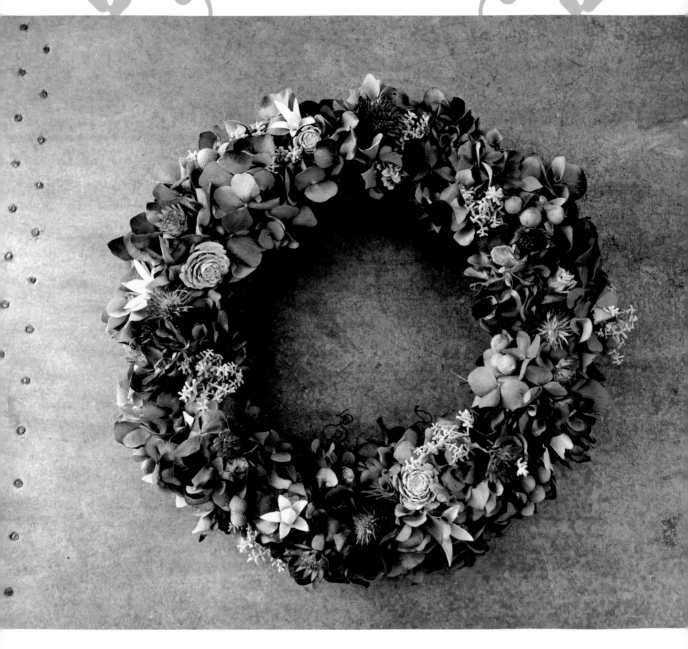

秋天在季節更迭裡，
總是充滿豐收的幸福意象。
以各式大大小小果實
穿梭於古典藍繡球花圈之間。

細節裡營造出不同層次，
銀白色鶴頂蘭及銀果，
為下一個迷人季節
譜出了美麗序曲。

花材 ————————————

繡球花 · 鶴頂蘭 · 大銀果 · 紫薊 · 白芨 · 乾燥果實 · 乾燥玉蘭花

資材 ————————————

30cm粗藤圈

[How to make P.120]

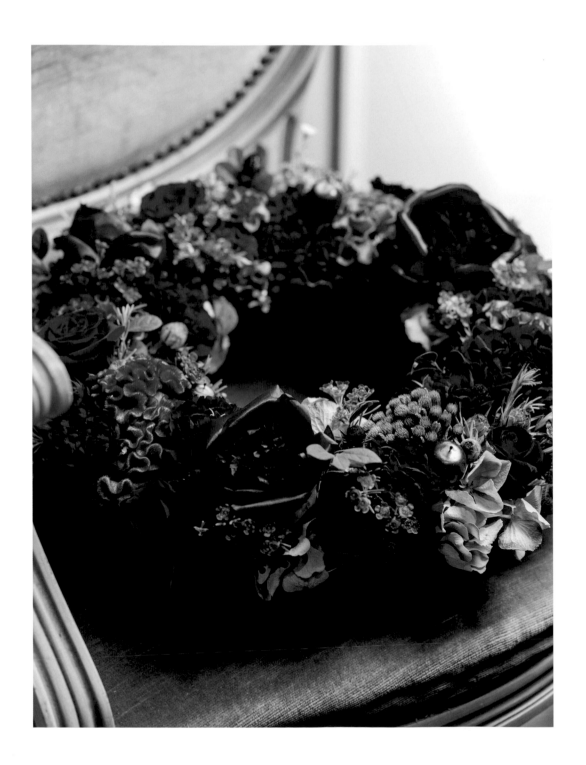

暖冬濃情

主題式色彩層疊設計

溫潤色調，宛如冬日裡的暖陽，
那麼可貴又真實。

小蘋果、紅雞冠與開普陽光，
在節慶歡愉的氛圍裡，更顯活潑可愛。
優雅貴氣的牡丹，沉穩地展現迷人姿態。

多層次的暖紅色調，
絕對是最無可取代的熱情氣質。

花材 ——————————

牡丹・蠟梅・雞冠花・紅寶果・玫瑰・繡球・康乃馨・開普陽光・紅彩木
海芋

資材 ——————————

人造蘋果

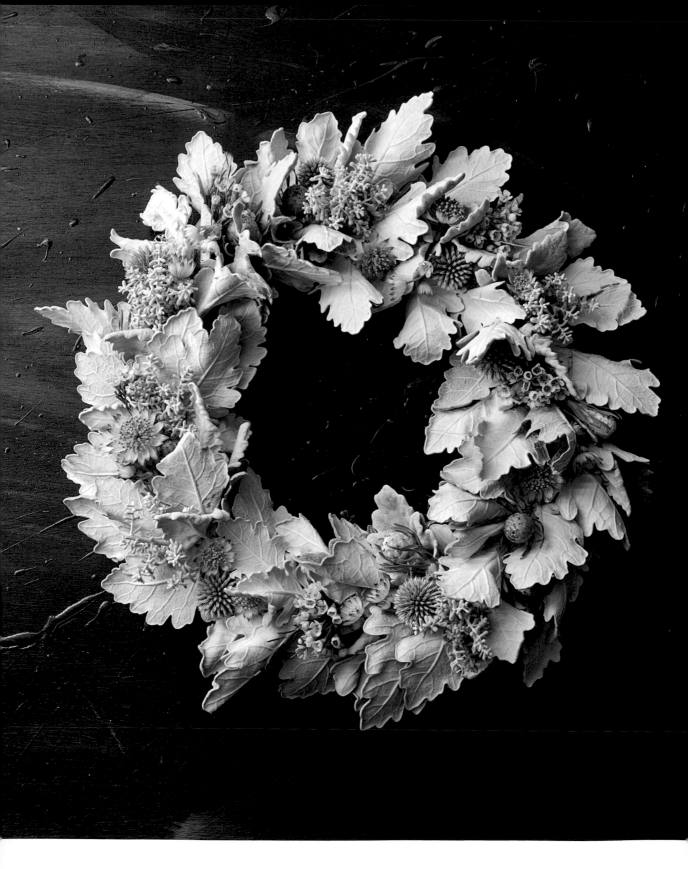

Le Jardin de Paris - Sylvia's Flower Design

雪白冷冬

組織結構式設計

似雪花般的鶴頂蘭，
十分淡雅迷人。
以銀葉菊葉背為主要素材，
充分呈現葉脈組織紋理，
層疊出花圈的外輪廓線。
以不同色澤的白色花材一起呈現，
醞釀溫柔雅致的溫度。
簡簡單單的配色，
卻道盡了優雅韻味。

花材 ———————————————————

山防風・開普陽光・白芨・銀葉菊・鶴頂蘭・蠟梅

資材 ———————————————————

25cm粗藤圈

耶誕森林

多層次綑綁式手法

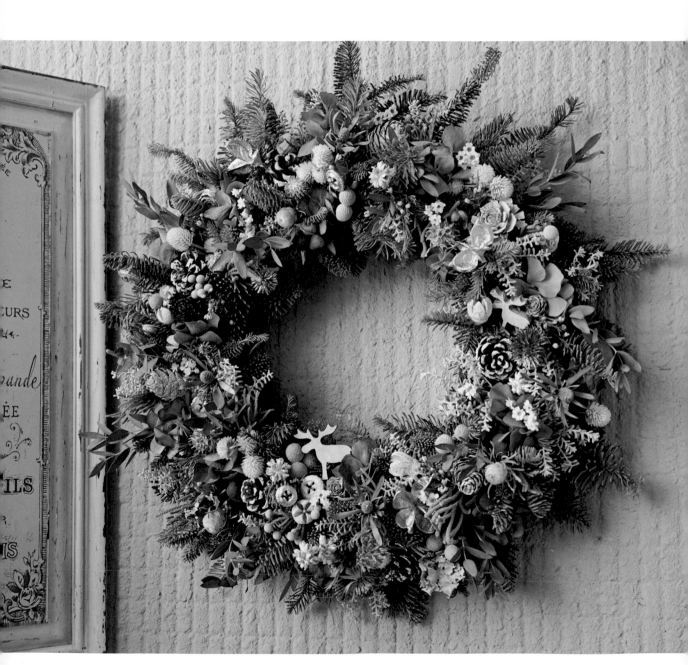

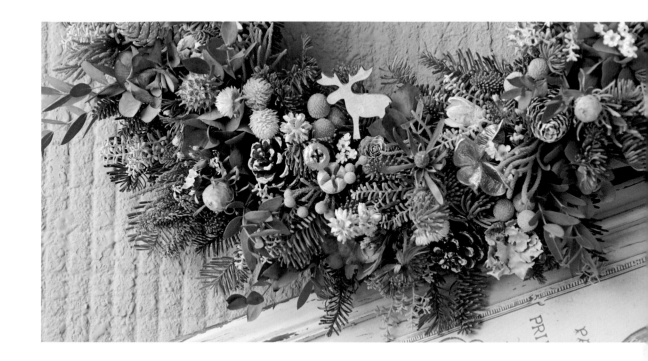

北國森林裡，
最讓人迷戀的，
就屬每年歲末，
充滿芬多精&香氣四溢的諾貝松。

花圈裡布滿了大大小小的松果、
可愛的麋鹿、銀果及鶴頂蘭……
各個角落裡盡是不同的驚喜。

而優雅的古典藍繡球花，
則以獨特氣質，
詮釋出森林風的耶誕花圈韻味。

花材

諾貝松‧圓葉尤加利葉‧細版尤加利葉‧柳葉尤加利葉‧鶴
頂蘭‧大銀果‧小銀果‧白芨‧蠟梅‧珍珠陽光‧古典藍
繡球花‧千日紅‧紅披薩‧山防風‧乾燥松果‧乾燥尤加利
果‧乾燥棉花果莢‧乾燥楓香‧乾燥法國白梅‧乾燥地衣‧
乾燥欅樹果實‧乾燥大花紫薇果實

資材

30cm細藤圈‧塑膠包鉛線‧麋鹿裝飾

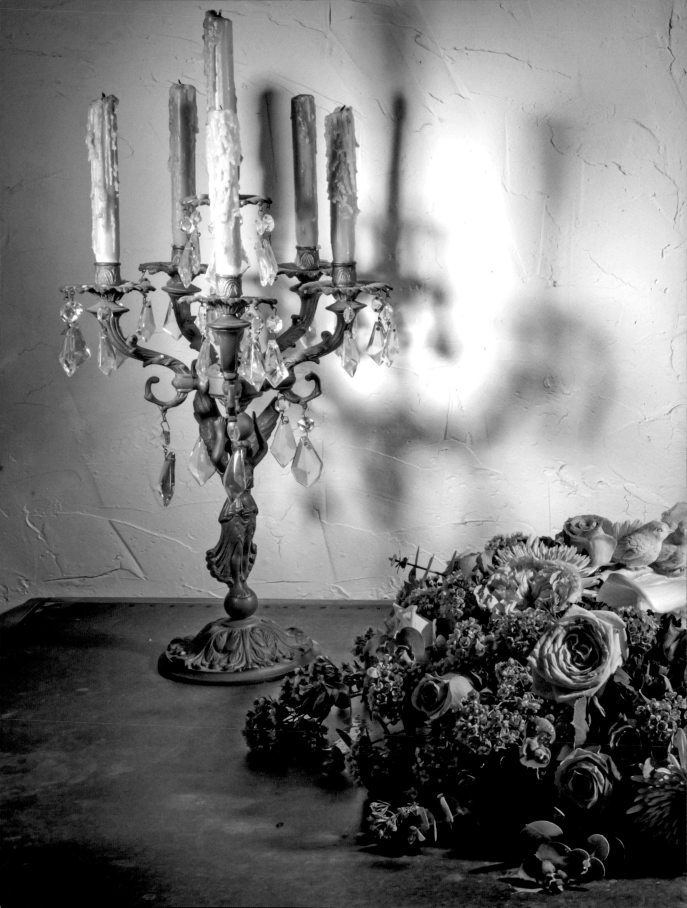

空間氛圍設計

居家的氛圍裝飾裡，
花扮演著很重要的角色。
透過設計，
可以讓幸福洋溢在空間裡。

而這些美的事物，
只要以不同的角度及方式優雅展現，
即使是綠葉，也能傾注出獨特的光彩。

透過花的姿態，就能改變居家的氛圍，
在生活中孕育出清新放鬆的心情，
是花藝設計者所能提供的，
最溫暖的心意。

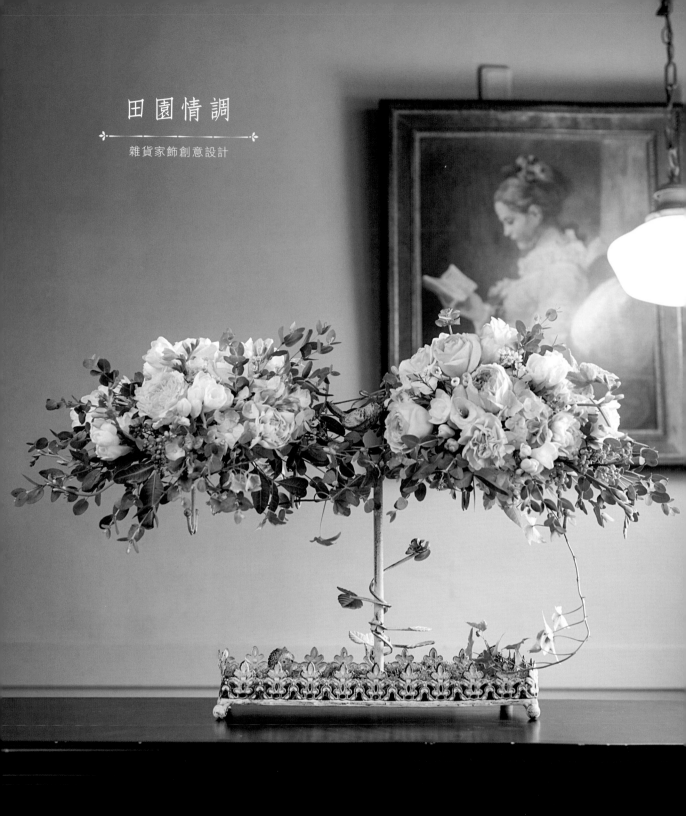

田園情調

雜貨家飾創意設計

以細膩自然的色調，
營造充滿森林戶外野餐的氛圍。

各式尤加利葉和綠色繡球花襯底，
將庭園玫瑰烘托出迷人的氣息。
即使是田園風情，亦不失優雅。

水苔上的刺蝟和花器上的小鳥
呈現出森林童趣感，
更為作品加入了立體感。

How to make P.122

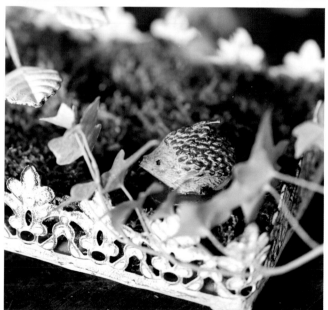

花材
巴西胡椒木・康乃馨・尤加利小圓葉・傳統尤加利葉・MOSS水苔
繡球花・蠟梅・小蒼蘭・玫瑰・常春藤・庭園玫瑰（卡門）

資材
飾品架

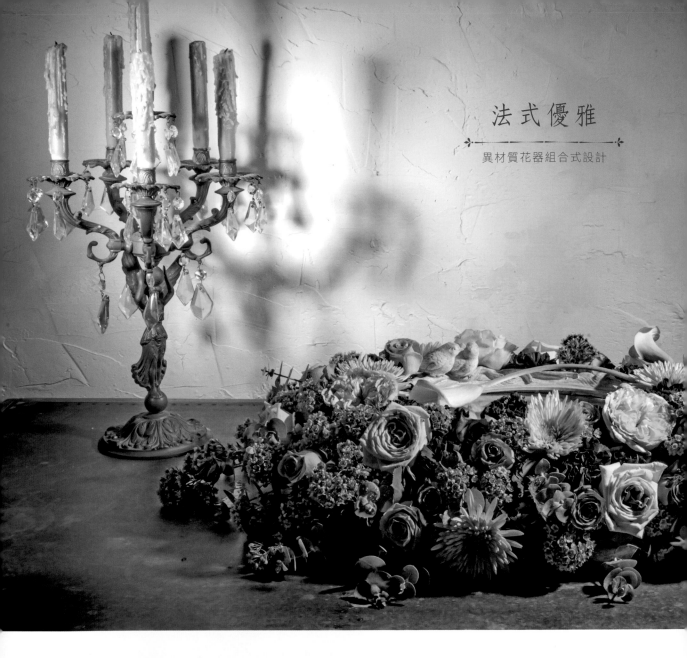

法式優雅

異材質花器組合式設計

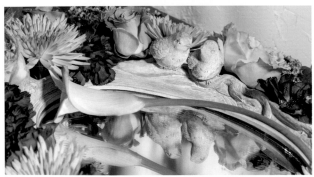

微黃的燭光，
染上庭園玫瑰的香氣，
讓人期待著接下來的盛宴。

以清新的尤加利葉為底，
各式紫粉色調的別緻花材
一起堆疊出美麗的餐桌花。

柔粉色海芋的優雅線條，
劃破靜謐的鏡台，
充滿個性的外觀，
為浪漫的設計
增添了強而有力的設計感。

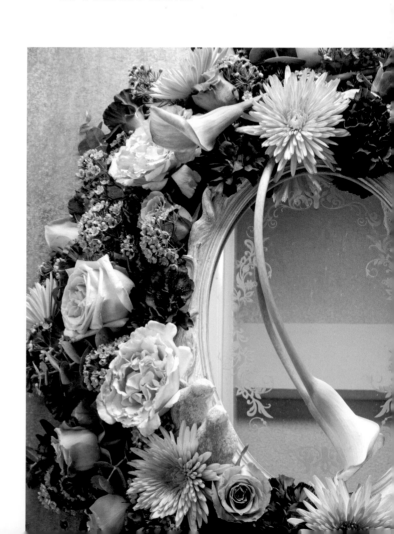

花材 ─────────────

蠟梅‧傳統尤加利葉‧康乃馨‧玫瑰‧厄瓜多玫瑰‧海芋
庭園玫瑰（查理公主）‧線菊

資材 ─────────────

鏡面式托盤‧直徑30cm橢圓練習盤

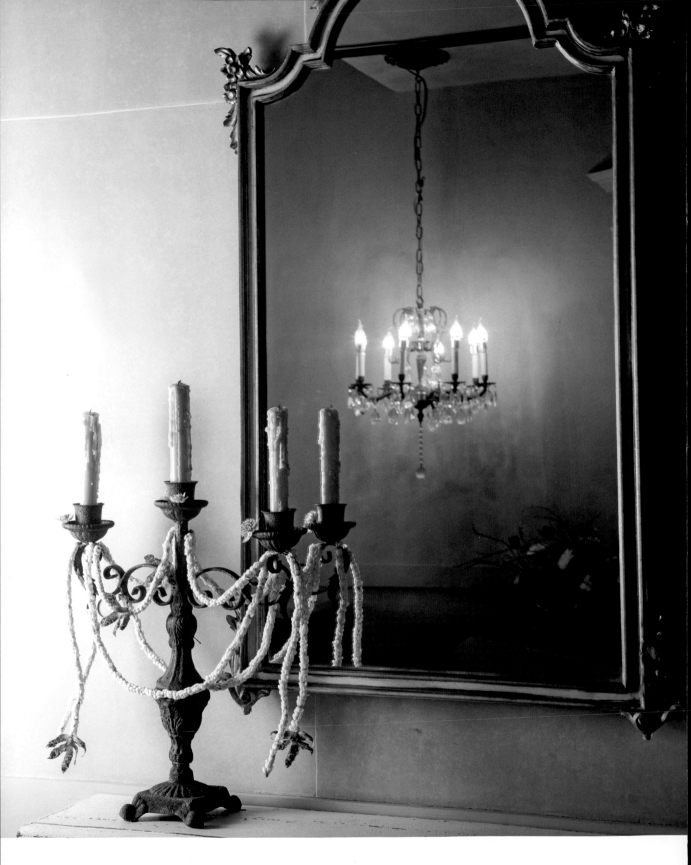

典雅蔓延

古典裝飾性手法

以羅馬式的花串技巧，
演繹出蠟梅不同的造型。

將花串環繞在復古燭台上，
彷彿回到維多利亞時期，
典雅的氣質不斷蔓延。

融入白芨與唇瓣蘭，
也增添了活潑氣息及古典溫度。

How to make P.124

花材 ——————————

蠟梅・唇瓣蘭・白芨

資材 ——————————

100cm銅線（直徑0.5mm）5條

古典華麗

空間垂墜延伸設計

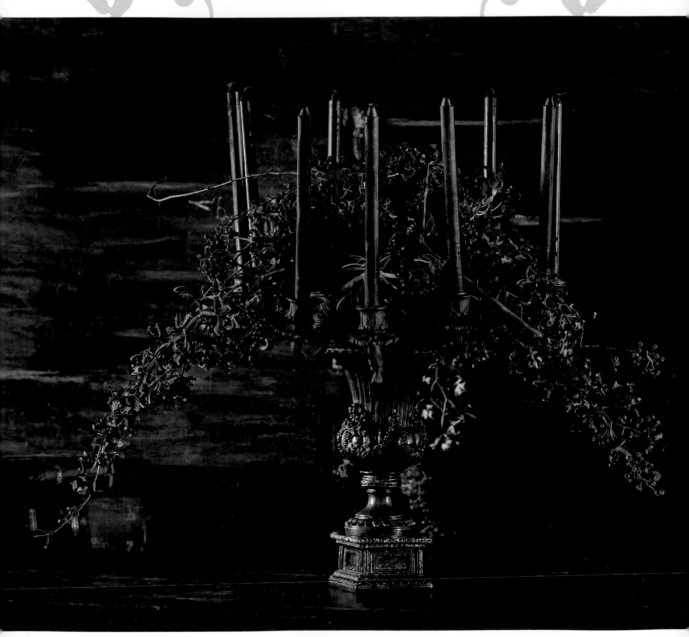

花材 ————————

貓眼文心蘭・康乃馨・玫瑰・火焰百合
台灣火刺木

具有冷豔感的古董迴廊燭台，
輝映出深具歷史年代的古典花器，
以沉穩的內斂表情
展現令人著迷的神祕氛圍。

華麗暗紅的色澤，
讓人難以忽略的貓眼文心蘭，
延伸出磅礡的氣派與姿態，
也醞釀出高貴的驕傲氣勢。

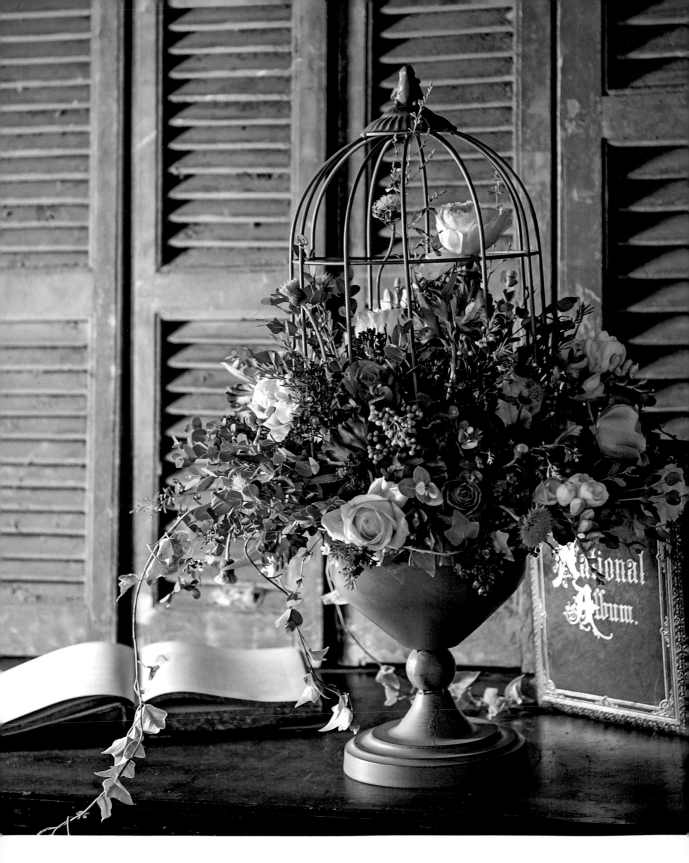

Le Jardin de Paris · Sylvia's Flower Design

凡爾賽花園

Ajour半開放空間設計

角落裡微煦的光，
映襯出美麗素材的不同觸感。

利用Ajour手法，
在自然莊園風格的大型鳥籠花器裡，
展示著各式清香優雅的玫瑰。
宛如法國古老城堡的一角，
有著歷史氛圍與高雅色澤。
每個細節隱約的美感，
都勾勒出令人微醺的時光記憶。

花材

水飛薊・小圓葉尤加利・康乃馨・水仙百合・玫瑰・蠟梅・萩草・常春藤・巴西胡椒木・莢蒾果・小蒼蘭・庭園玫瑰（碧翠絲）

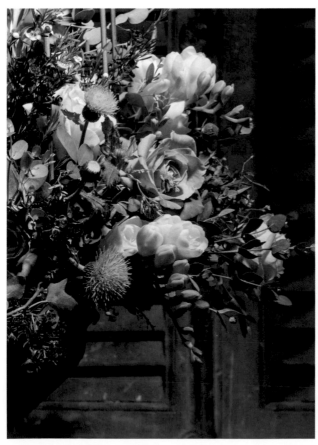
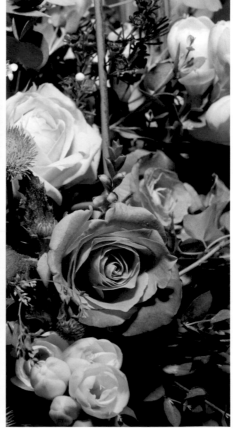

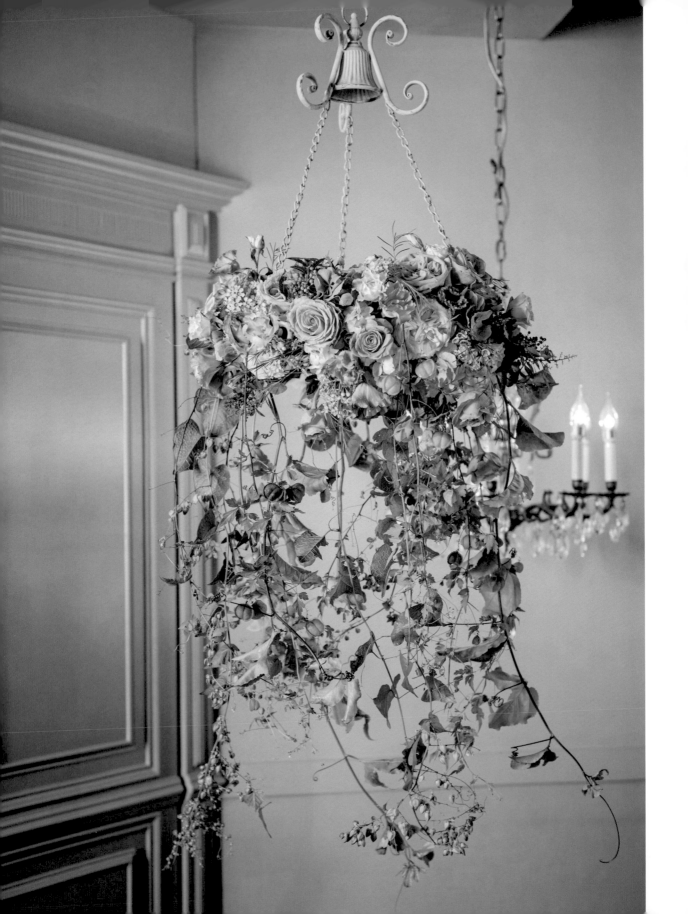

玫瑰饗宴

懸吊式設計

各式垂墜的自然線條，
烘托出不同品種玫瑰
所鋪陳展現的美麗夢幻氛圍。

當徐徐微風吹來，
花兒以各種姿態美麗地搖曳著，
散發著優雅的氣息。

想像著身處法式莊園晚宴，
漫漫花兒恣意綻放，
延伸輕柔的美感，
渲染出寫意的歐洲情調。

花材 ────────────────

珊瑚藤‧百香果藤蔓‧洋桔梗‧蠟梅‧巴西胡椒木‧繡球花‧倒地鈴
迷你玫瑰‧厄瓜多玫瑰‧庭園玫瑰（德雷莎‧碧翠絲‧浪漫桃）

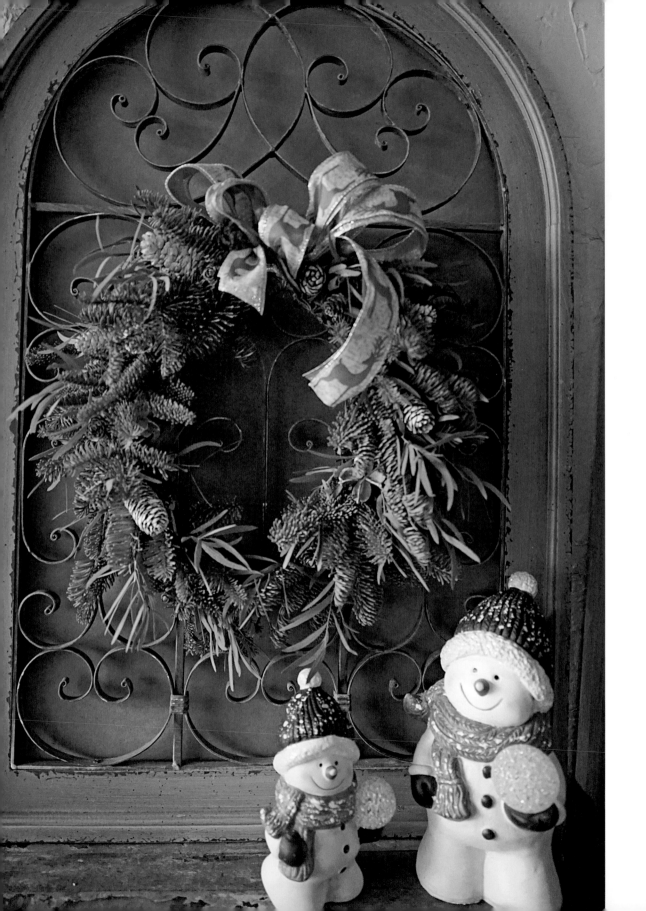

天使之翼

花索式綑綁設計

利用製作花索的技法,
將諾貝松交疊出層次空間,
搭配各式松果、肉桂及水果片等乾燥素材,
並以柳葉尤加利穿插,
呈現出活潑線條。

來自森林裡的諾貝松,
充滿季節性的迷人香氣,
窗台前的天使之翼和雪人裝飾,
讓耶誕的氛圍瀰漫在生活的角落中。

花材 ————————————————————

諾貝松・柳葉尤加利葉・乾燥松果・乾燥辣椒・乾燥水果片・乾燥棉花
果莢・乾燥肉桂

資材 ————————————————————

#18鐵絲・緞帶・包鉛線鐵絲

"WHERE ART THOU, BEAM OF LIG

Chapitre 5

婚禮花藝設計

在浪漫的婚禮中,
每一個細節
都需細膩周全地被呵護著,
無論是新娘捧花、胸花
或婚禮場地布置。

如何詮釋出新人所喜愛的風格,
是花藝設計師的重要課題。
無論是復古、華麗、田園風……
每一種風格,透過花朵呈現的氛圍
都是那麼精緻且溫馨感人。

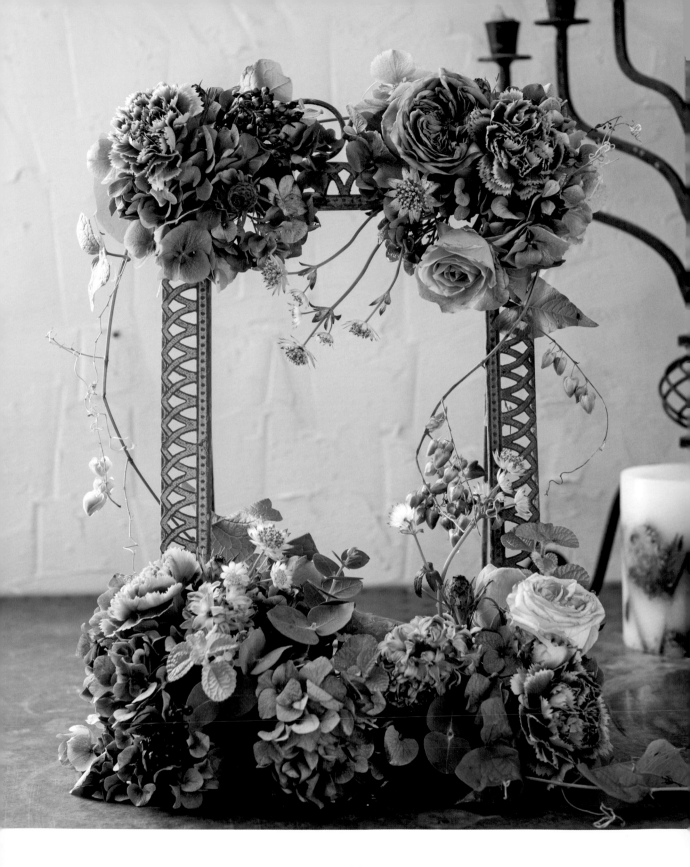

Le Jardin de Paris - Sylvia's Flower Design

普羅旺斯的婚禮

框架式設計

珊瑚藤垂墜在婚禮布置的一角，
宛如幸福的心情，
洋溢著每一個角落。

有別於一般的婚禮設計，
在這個繽紛的角落，
可以擺上蠟燭或婚禮小物，
染成一片迷人的甜美色澤。

利用香草植物及藤蔓綠葉
營造出線條，
藏在深處的風信子、庭園玫瑰，
各自展現出精彩的優雅姿態。

花材 ─────────

康乃馨・百香果藤蔓・珊瑚藤・白芨・繡球・薄荷・厄瓜多玫瑰
傳統尤加利葉・風信子・紅陽光・庭園玫瑰（浪漫桃）・莢蒾果

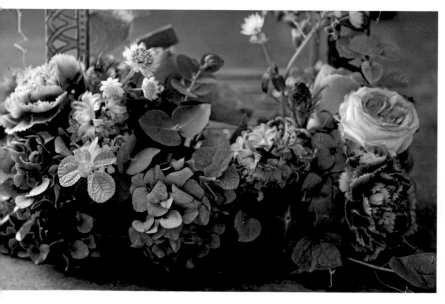

巴黎幸福之約

Ajour多層次開放手法

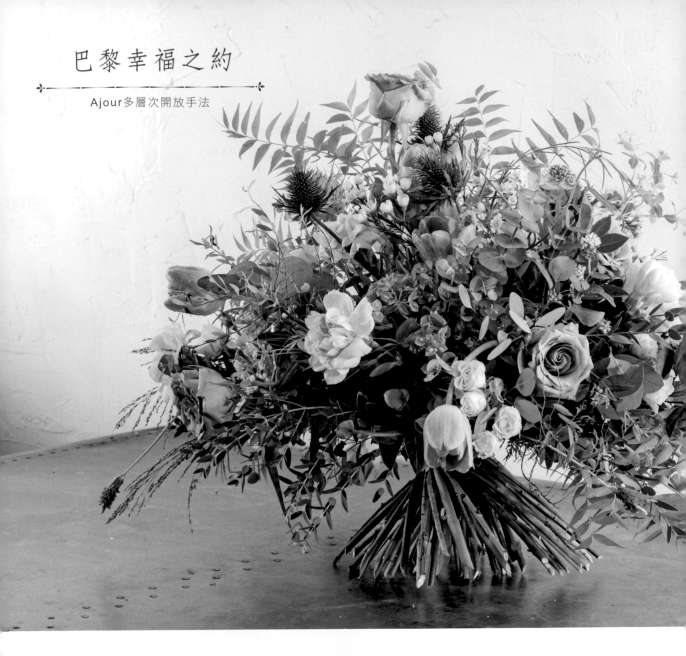

法式風情的多層次手綁花束，
流露自然而優雅的情調。
高低層次分明，
運用技巧強調出空間感與立體感。

多種豐富型態的葉材
及質感優雅的鬱金香、玫瑰⋯⋯
都細膩地療癒著人心，
迷人的配色，
也恰到好處地詮釋出
Ajour的自由奔放魅力。

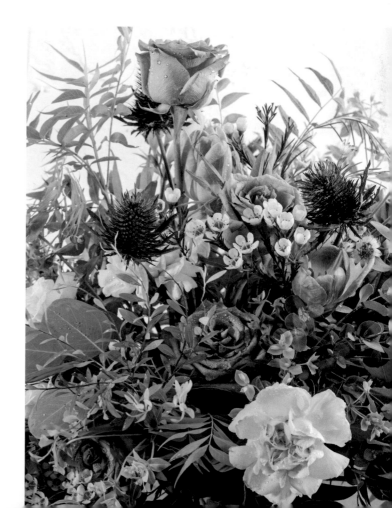

花材 ───────────────────

蠟梅・手毯葉・花萩・尤加利葉（傳統・圓葉・細
版）・風動草・百香果藤蔓・黃河・雪柳・蕾絲薰
衣草・小蒼蘭・水仙百合・鬱金香・康乃馨・玫瑰
（海洋之歌）・迷你玫瑰・聖誕玫瑰・紫薊・白芨

資材 ───────────────────

麻繩

How to make P.126

純潔高雅的幸福篇章

Biedermeier密集混合式手法

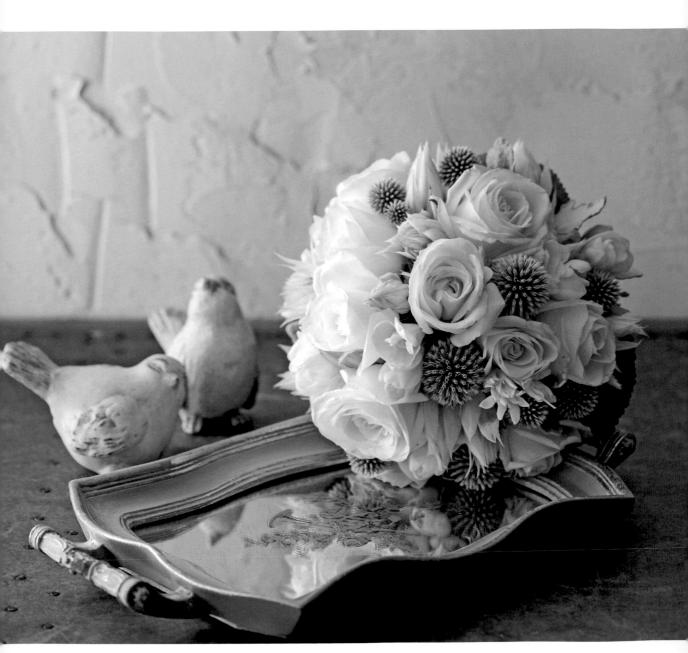

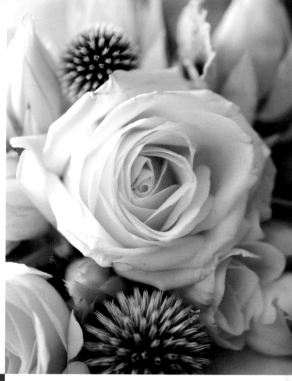

白淨優雅的色澤
彷彿會引領著幸福到來。
沒有刻意的華麗繁複裝飾點綴，
卻依然散發出高雅獨特的氣質。

小蒼蘭和白玫瑰，
迴盪出柔美的香氣，
洋溢濃濃的幸福氛圍。

花材 ─────────────

玫瑰・山防風・銀葉菊・新娘花・小蒼蘭・銀荷葉

資材 ─────────────

麻繩

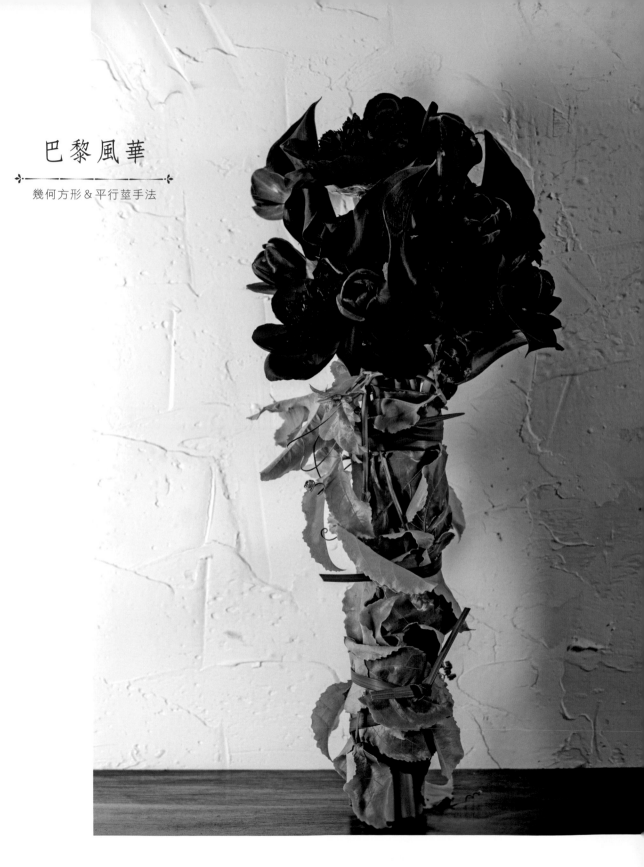

巴黎風華

幾何方形＆平行莖手法

高貴牡丹搭配暗紅色的海芋，
是一場充滿魅力的饗宴。
以紫紅色鬱金香及玫瑰，
一起設計出幾何形的手綁捧花。

刻意將手握把比例拉大，
再以百香果藤蔓及春蘭葉捆綁包覆，
充滿了法式自然風情。
花與葉都充滿強烈個性，
組合在一起卻不失各自獨特風采。

花材 ─────────────

海芋・鬱金香・玫瑰・牡丹・百香果藤蔓・春蘭葉

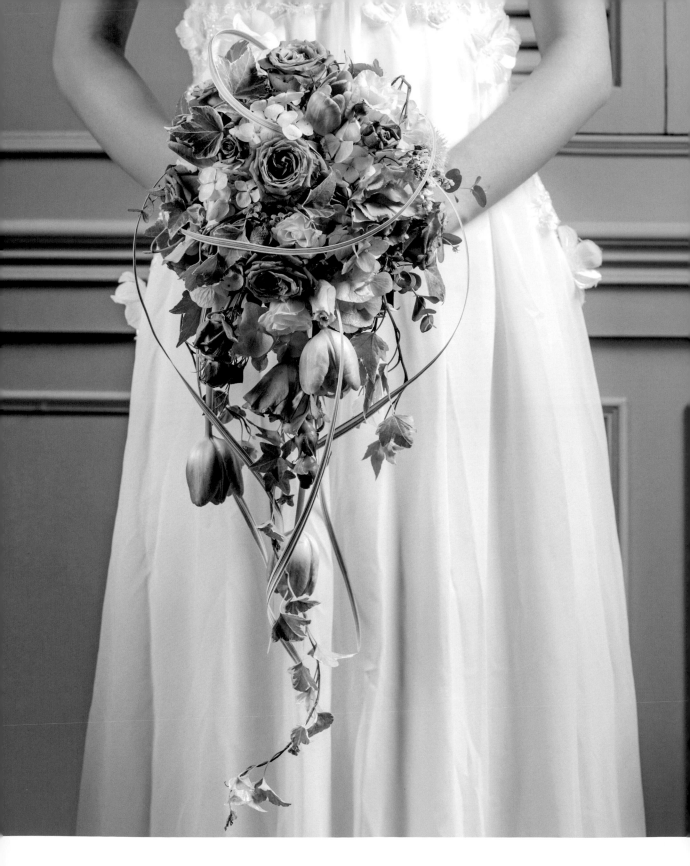

Le Jardin de Paris · Sylvia's Flower Design

流線躍動的甜蜜心情

鐵絲式流瀑捧花

流瀑式捧花的細節工法相當繁複。
將不同長短的鮮花素材整理後，
以鐵絲纏繞包覆。

充滿空氣感及層次的堆疊
是一種細膩的呈現，
優雅流線風韻，
宛如新娘將幸福捧在手心裡，
小心翼翼呵護著，
期待美好的未來。

花材 ——————————————

鬱金香・蠟梅・迷你玫瑰・常春藤・繡球花・洋桔梗・玫瑰
水飛薊・斑春蘭葉・小圓葉尤加利・銀荷葉

資材 ——————————————

花托

漫步古典巴黎

鄰近色花冠

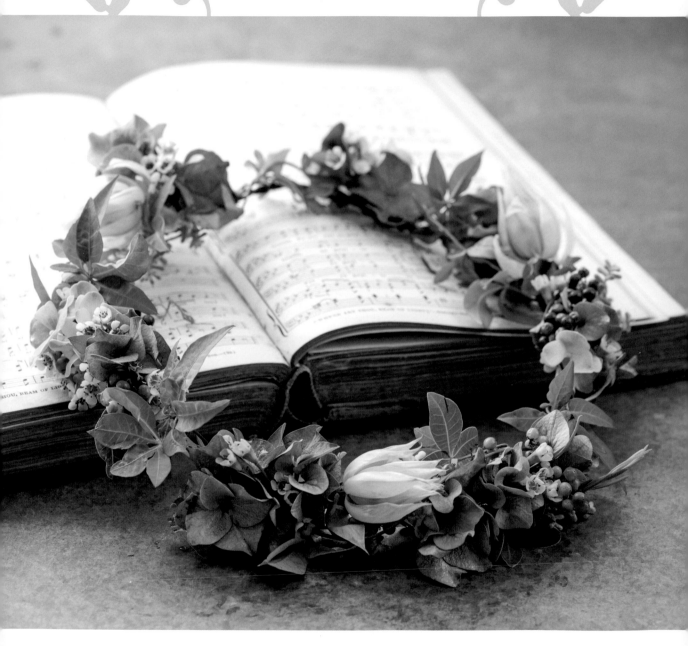

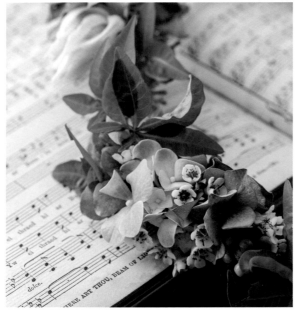

花材 ————————————
新娘花・繡球・蠟梅・巴西胡椒木
鶴頂蘭・牽牛花藤蔓

資材 ————————————
進口紙鐵絲

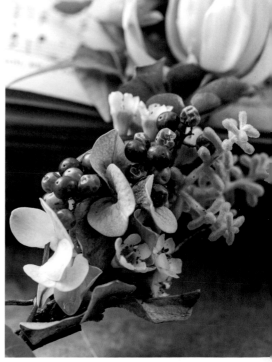

藤葉交錯出自然的層次，
呈現氣質優雅的美感，
環繞著每一角落……

新娘花及蠟梅輕柔的姿態，
彷彿愛情淬鍊後的美好，
簡單迷人而韻味十足。

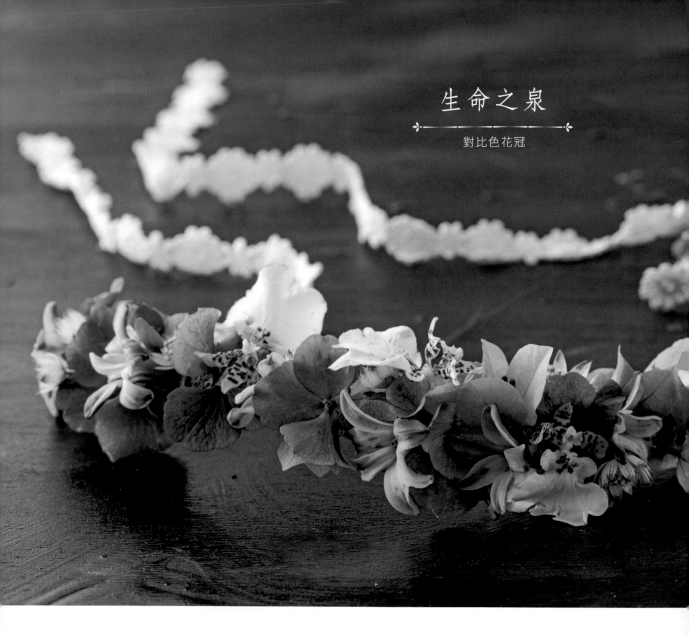

生命之泉

對比色花冠

風信子與九重葛的邂逅，
充滿了遐想空間。
即使是對比色，
卻有著絕佳效果，
呈現獨特優雅的氣質。
散發出溫和觸感及濃郁情感，
傳遞自然的風格品味。

花材 ————————————————

繡球花・風信子・文心蘭・白芨・九重葛

資材 ————————————————

#18鐵絲・波浪鐵絲・蕾絲・防水花藝膠帶

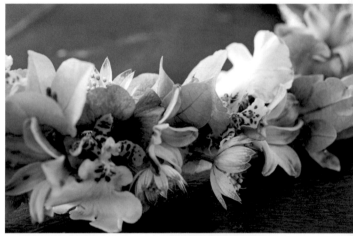

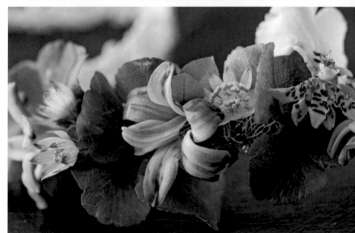

How to make P.128

甜美圓潤

圓形胸花

圓潤柔美的外型，
就像是臉上漾著微笑的甜姐兒。
繡球花與小蒼蘭，
完美地搭配出簡單美好的情致。

How to make P.130

花材

繡球花・玫瑰・小蒼蘭・巴西胡椒木・小銀果

資材

磁鐵・緞帶

優雅森林

幾何形胸花

東亞蘭清新獨特的氣質，
由充滿森林感的葉材烘托陪襯，
散發出淡雅的清新韻味。

How to make P.132

花材
大銀果・東亞蘭・蠟梅・扁柏・繡球花・尤加利葉

資材
磁鐵・緞帶

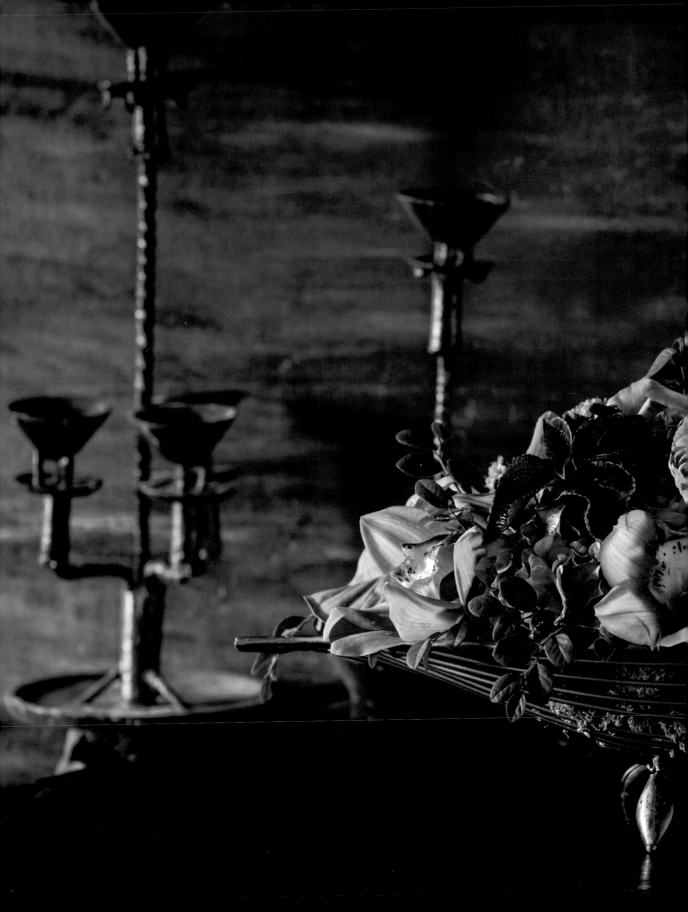

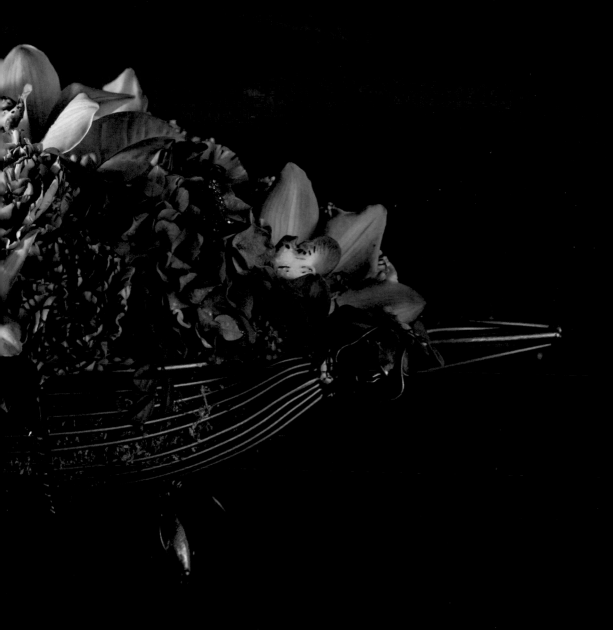

Chapitre **6**

工具花草介紹
& 花材處理

基本＆輔助工具

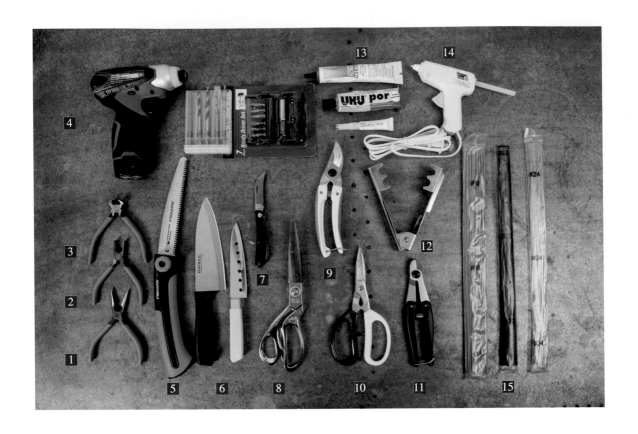

剪刀／ **10** 花剪・ **9** 樹枝剪・ **8** 緞帶剪・ **11** 鐵絲剪

刀／ **6** 長短刀・ **12** 除刺刀・ **7** 瑞士刀・ **5** 鋸子

其他輔助工具／ **1** 尖嘴鉗・ **2** 平口鉗・ **3** 頂切鉗・ **4** 電鑽

固定輔助道具／ **13** 冷膠・相片膠・ **14** 熱熔膠槍・ **15** 鐵絲

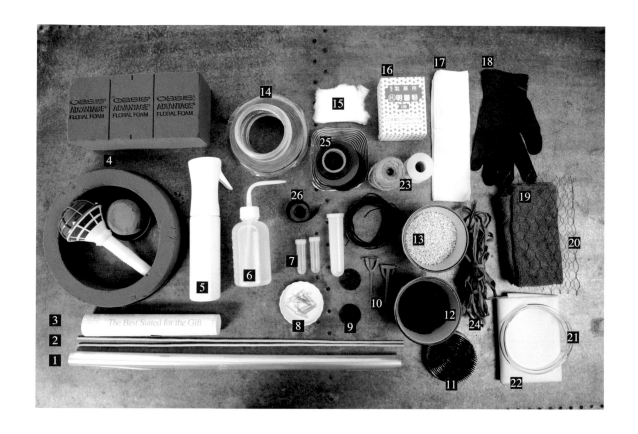

裝飾包裝材／**1** 厚（薄）透紙·**3** 包裝紙·**26** 緞帶·**21** 束線帶

保水／**7** 保水吸管·**17** 廚房紙巾·**15** 棉花·**22** 不織布·**13** 珍珠石（瀝水）·

　　　12 發泡煉石（瀝水）·**16** 明礬

注水／**5** 噴水器·**6** 注水器

固定道具／**4** 海綿·**11** 劍山·**10** 別針·**23** 麻繩·**24** 拉菲草·

　　　　　14 **25** 電火布·透明膠帶·雙面膠·布膠·花藝布膠·花藝膠帶·黏土·紙鐵絲·**2** 竹籤

固定輔助道具／**9** 海棉固定座·**8** 珠針·大頭針·**20** 鐵絲固定網

其他輔助工具／**19** 抹布·**18** 手套

花　材

花材的種類包括了塊狀花，不定型花，線條花、細碎小花、及各式葉材……
每次設計使用的花材會選擇季節性的素材，更增添創意的可能性。

玫瑰

厄瓜多玫瑰

迷你玫瑰

白玉天堂鳥

進口康乃馨

鬱金香

風信子
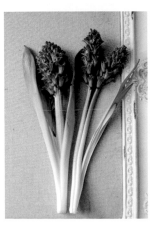

雪球花
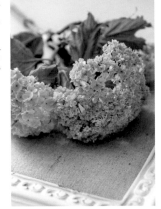

小蒼蘭
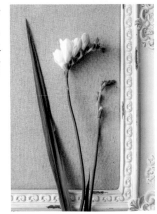

✤ 海芋
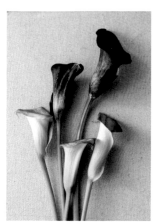

✤ 綠石竹

✤ 白芨

✤ 蘭花

✤ 丹頂蔥花

✤ 雞冠花

✤ 牡丹

✤ 水仙百合

✤ 伯利恆之星

聖誕玫瑰

夜來香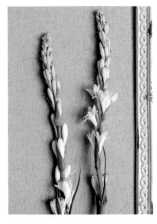

火鶴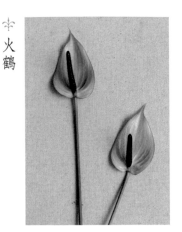

雪柳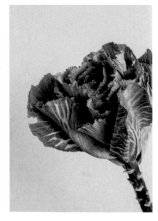

藤枝（左：細藤／右：魔鬼藤）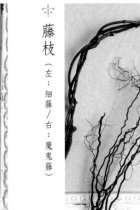

紫薊

葉牡丹

香草植物 & 植栽

設計花藝時，除了運用各式的鮮花及葉材，也可以適時融入各種香草植物及植栽，
充分運用自然的素材，可以讓作品更顯活潑生氣。

斑葉萬兩金

皺葉冷水花

巴西里

蕾絲薰衣草

粉紅佳人合果芋

蝦蟆秋海棠

防蚊樹

彩椒

白雪樹

花材處理

由於花材種類繁多，處理的重點在於切口面積與水面下枝莖乾淨程度，
以避免細菌滋生造成根莖腐爛。
保持花材的新鮮度及生命延續，是花藝設計師最重要的課題。

雞冠花

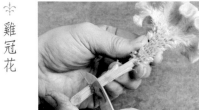 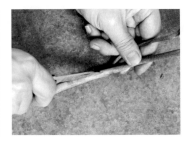 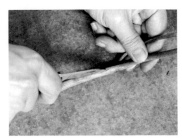

01 莖基部斜切2cm。　　02 取下側面種子。　　03 以#22鐵絲作成1/4 U形後，穿刺入花頭備用。

海芋

01 由於組織與其他花材不同，切口不需太大，否則容易造成莖部腐爛。置入花器中，水位約3至5cm即可。非洲菊也可依相同作法處理，需置於低水位中防止細菌滋生。

火焰百合

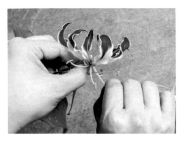

01 將火焰百合的花粉先除去，以利保鮮。其餘品種百合或有花粉者，皆可以此方式進行處理。

玫瑰

01 一般花材如玫瑰，需要於莖基部斜切2cm增加吸水性，如果可以置入水中進行此動作，可以讓吸水性更佳。

聖誕玫瑰

01 於莖基部斜切2cm。

02 於斜切口上方5cm處，直接剖開莖部5至8cm，以利吸水。

繡球花

01 於莖基部斜切2cm。

02 直剪3cm。

03 再十字剪入3cm，增加吸水性。

04 插作時尾端沾取少許明礬，可防止細菌滋生。

05 夜間需以廚房紙巾沾濕覆蓋，以利保濕，可延長繡球花壽命。

繡球花插作保水方式

01 繡球花莖基部先斜切3cm後，準備少許薄棉花。

02 以棉花沾水包覆繡球花莖基部。

03 以花藝膠帶完整包覆後即可插作。

牡丹

01 部分進口牡丹容易在含苞時即凋謝，可以熱水加溫法或燒灼法處理，利用60℃至80℃熱水加熱10℃至15℃，或以打火機或噴槍於根莖切口處加熱灼燒。

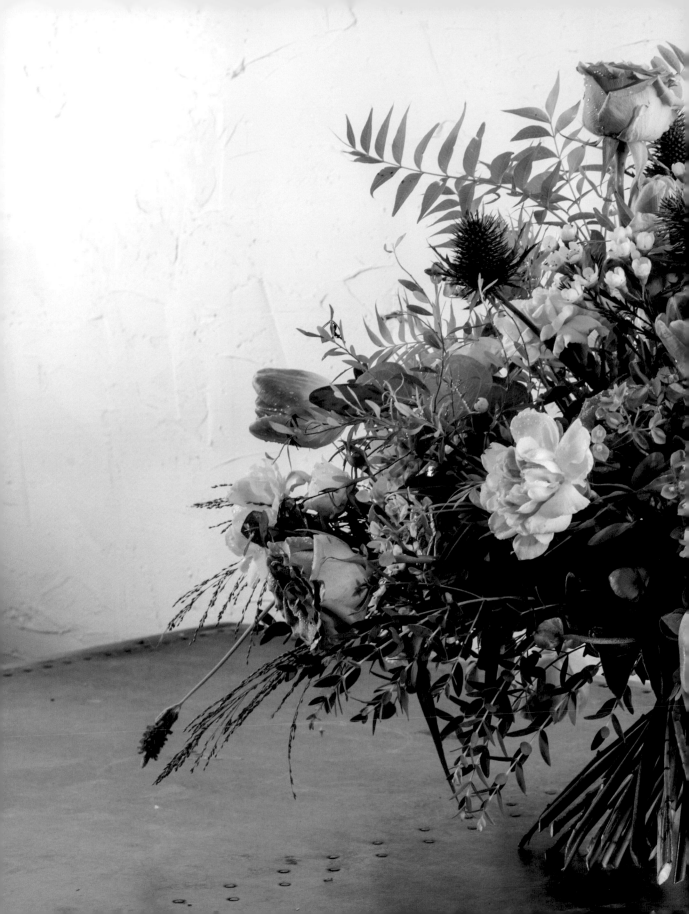

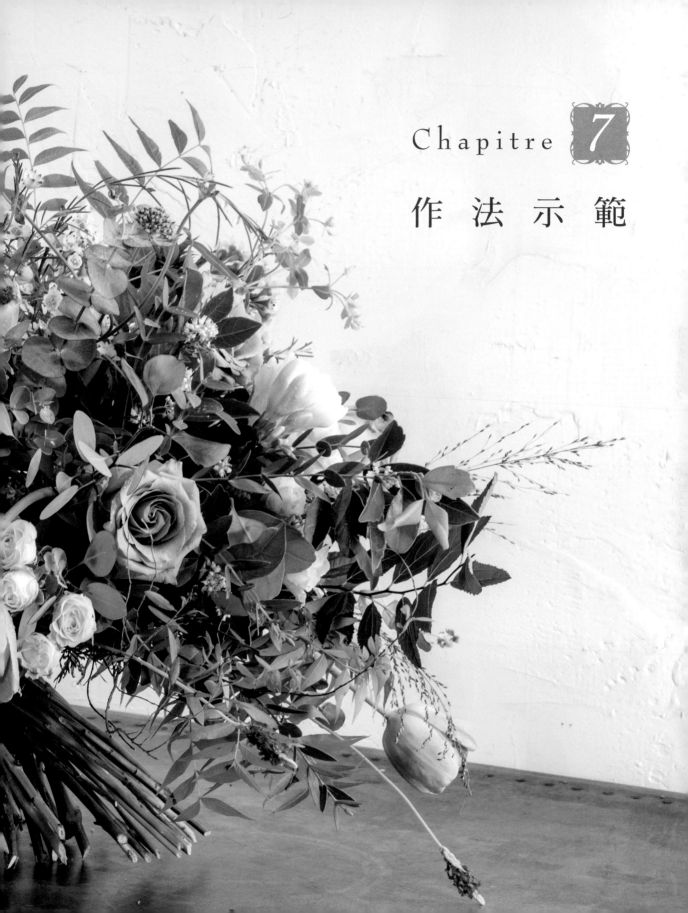

Chapitre **7**

作 法 示 範

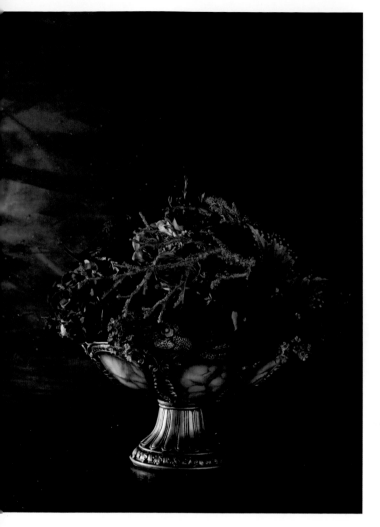

巴洛克風情

Biedermeier裝飾性密集手法

作品欣賞→P.14

看似華麗的作品，卻充滿細節。色彩的分配布局是設計的精髓，花材的選擇需能突顯高雅姿態。盆栽植物及異材質的運用，使作品更顯活潑生動！

花材 —

雞冠花・桔梗・蠟梅・萬代蘭・繡球花・秋海棠
千代蘭・庭園玫瑰（皇家胭脂・紅色達文西・德雷莎）

資材 —

人造樹枝

How to make

01 將花器準備好，並於中心
點固定好海綿固定器。

02 削好1/2海綿後放於固定器
上，並以防水膠帶固定，避
免搬運時晃動。

03 繡球花保水處理需確實執
行，以十字開叉剪出更多吸
水面積。

04 於繡球花莖基部沾上少許明礬，避免滋生細菌。

05 以高低層次及不等邊三角形方式插作固定。

06 加入部分雞冠花、蠟梅、玫瑰、洋桔梗等素材。

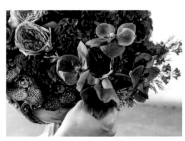

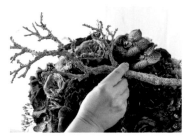

07 調整花面，將2至3朵庭園玫瑰分別插入。

08 萬代蘭2至3朵為一組群，於作品裡配置插入。

09 將人造樹枝彎曲塑型，於1/3處以#20鐵絲固定延長花莖，並以覆蓋手法插入。

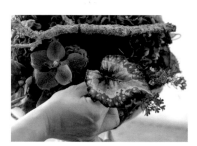

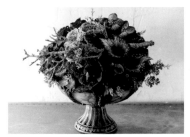

10 於黃金點，利用試管加鐵絲，插入2片蝦膜海棠葉。

11 蝦膜海棠葉的色彩與蘭花、玫瑰形成的對比，可使作品更加華麗高雅。

𝒩ote

高低層次：依作品內容分成三個層次，分為上、中、下，於插作時須分層考量花材配置。

不等邊三角形配置：同一種素材，利用三個定位點，作出彼此大中小不同的距離感，形成不等邊三角形。

組群：同一種花材以三、五成群為一組的概念，形成統一色澤的塊狀面積，不同組群之間，需要空隙為相互間隔，是設計的一種現代手法。

覆蓋手法：在已插作的花材上方約3至5cm，利用葉材或其他素材營造出遮蓋效果，卻間接呈現出空間感。

黃金點：黃金比例的計算是設計的一個重要課題。插作時的黃金點其實與構圖相關，以插作面積劃分成九宮格，線條十字交叉點處即為黃金點。

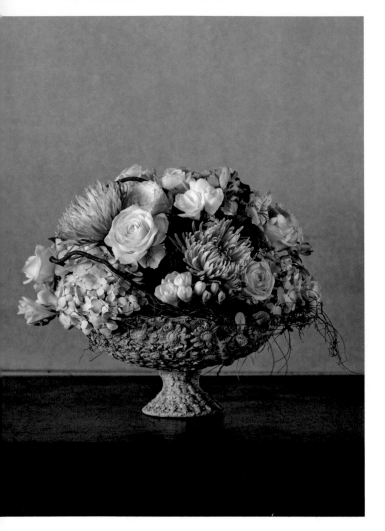

天使與魔鬼

Biedermeier多層次空間手法
作品欣賞→P.18

利用魔鬼藤架構出空間層次，花朵的姿態在自然
的彎曲線條裡，彷彿跳躍著，各有風采卻十分協
調。漸層色澤的鋪陳，融化了交纏的糾結，形成
了獨特的韻味。

花材

魔鬼藤・細藤・繡球花・小蒼蘭・薄荷・線菊・玫瑰
黃河・水仙百合・MOSS水苔・庭園玫瑰（耐心白）

How to make

01　利用海綿固定器，先將海
　　綿穩定插上。

02　將新鮮水草平鋪覆蓋於海綿
　　上，並以U字釘固定。

03　四周鋪上魔鬼藤，並將細藤
　　以環繞交叉的方式插入，製
　　造出空間架構。

04 將各色繡球花以對角線方式插入鋪底，部分刻意壓低插入。

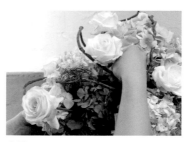

05 白玫瑰以2至3朵的組群方式沿線蜿蜒鋪陳，讓組群之間結構呈現不同。

06 利用細藤營造出空間感，在插作時，各式花材可以輕鬆作出高低層次。

07 插上塊狀花後，陸續以細碎花材如小蒼蘭、黃河等，作空間填補。

08 將3朵大菊，以不等邊三角形方式插上，並與繡球花呈現高低層次。

09 完成之前，以香草植物，如薄荷等，於魔鬼藤下方自然點綴插入。

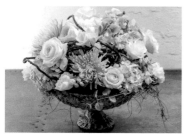

10 檢查各花材是否牢靠，並進行修飾，觀察外圍線是否完整。

Note

鋪底：在花上運用各種素材（如moss、青苔、葉材等），大量壓低插作，並覆蓋大部分海綿的技法。

塊狀花：如玫瑰、康乃馨、非洲菊等。

不定型花：如火鶴、天堂鳥等。

細碎補空間小花：如星辰花、滿天星等。

線條花：如劍蘭、繡線等。

自 然 邂 逅

交叉設計

作品欣賞→P.22

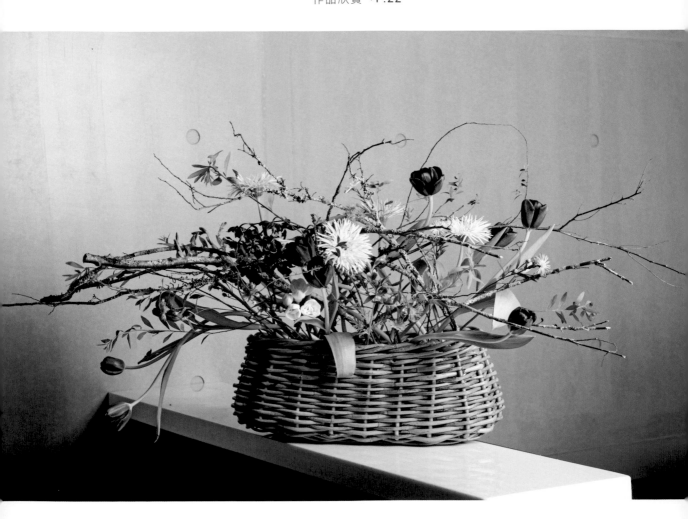

自然交叉設計運用素材原有的線條、在不同層次裡，營造出交叉的姿態。蜿蜒的美、垂墜的雅致，讓整個作品充滿空氣流動感。

花材 ——

榆樹苔枝・鬱金香・唇瓣蘭・羽毛太陽花・雪柳
小蒼蘭・貓眼文心蘭・粉孔雀・雲龍柳・薰衣草

資材 ——

珍珠石

01 以雪柳及榆樹枝於黃金點出發，先作出交叉空間呈現，需特別注意枝條的空間呈現，不要變成平行狀。

02 將貓眼文心蘭以交叉方式自然插作。

03 分別插入羽毛太陽及小蒼蘭，需特別注意高低層次及空間預留。

04 加入鬱金香，並使其延伸出花器，與榆樹枝姿態相呼應。

05 加入珍珠石舖底修飾。

06 確認花莖交叉的效果，於上、中及下各自呈現出不同的色彩分配。

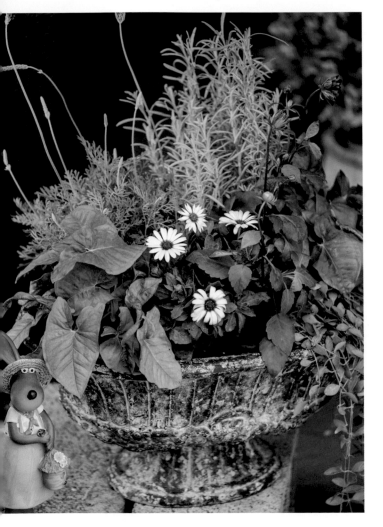

薰衣草的自然之庭

自然庭園植栽設計
作品欣賞→P.26

以半日照的植物為素材,搭配著各品種薰衣草的香氣,展現作品的主要姿態。為延續植物的生命力,於瀝水性的考量上需十分注重。

花材 ─────────────

粉紅佳人合果芋・法國薰衣草・蕾絲薰衣草・大理花
聚錢草・藍眼菊・百日草

資材 ─────────────

發泡濾石・不織布・珍珠石・鵝卵石

How to make

01　由於盆器沒有出水孔,需加入發泡濾石及珍珠石製造空間,增加瀝水性,避免植物根莖腐爛。

02　放入不織布,隔離土壤及發泡濾石。

03　加入適當土壤,並預留種入植物的空間。

04 稍微敲打鬆脫，將植栽脫盆。

05 將法國薰衣草及蕾絲薰衣草，放入盆器1/3處固定。

06 深色百日草、大理花以45°種入前方，製造視覺穩定感。

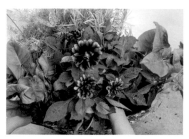

07 兩株粉紅佳人合果芋，以斜對角配置呈現。

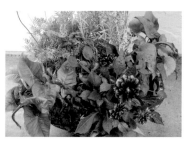

08 已種入的植栽要加強並確認穩固性。

09 鋪上天然石頭，增加空間及自然感。

10 將具垂墜感的聚錢草，種植於右前方。

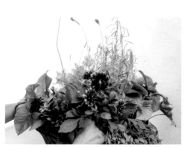

11 確認每株植物被牢牢種植，且土壤沒有高低落差。

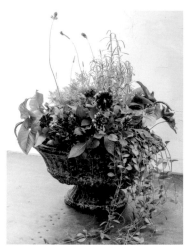

12 完成作品並充分給水。

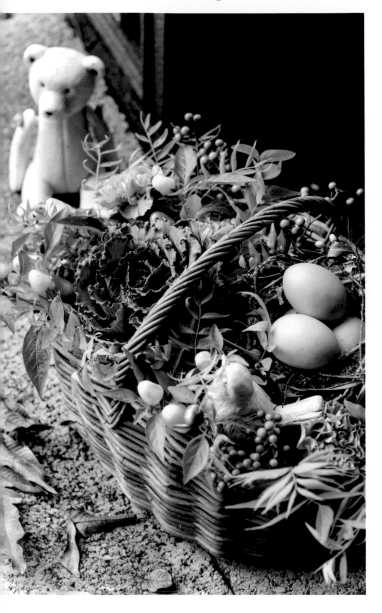

自 然 鄉 村

田園藤籃設計

作品欣賞→P.30

宛如走進鄉間小路，拎著棻實的手工藤籃，插入
隨手摘來的花……設計時需注意插作高度不可超
過手把高度的2/3，花材之間的層次及綠葉的鋪
陳，為野趣的手工鳥巢製造出更生動的氛圍。

花材 ─────────────────

彩椒・花萩・葉牡丹・康乃馨・山歸來・薏苡・榆
樹苔枝・MOSS水苔

資材 ─────────────────

藤籃・手工鳥巢・裝飾白文鳥・人造鳥蛋

01 準備一中型手工編織鳥巢。

02 準備Moss水苔、榆樹枯枝、薏苡及乾燥葉材，作為改造鳥巢的素材。

03 以花萩於手工編織藤籃內鋪底。

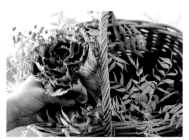

04 將葉牡丹莖削出尖口，插於黃金點。

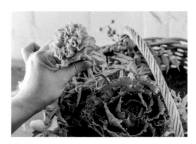

05 於葉牡丹周圍先插入部分康乃馨、彩椒等素材。

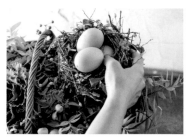

06 將鳥巢及鳥蛋放置於另外一個黃金點，即葉牡丹斜對角。

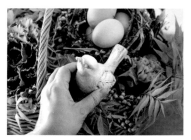

07 填補插作其他葉材後，放入小鳥。

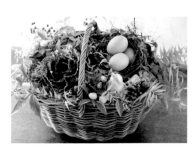

08 檢查手提把空間是否足夠伸入，即完成。

Démonstration 06

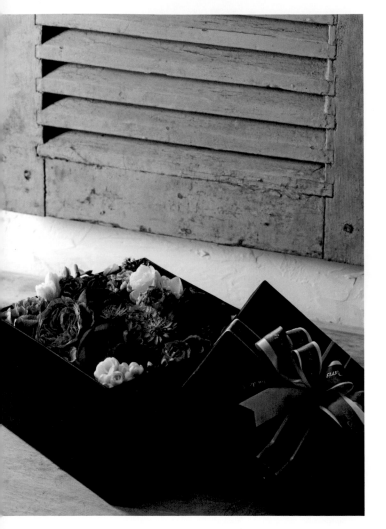

華麗牡丹

紙盒花禮設計
作品欣賞→P.32

牡丹的美，洋溢著高貴風華。搭配黑色調的花
盒，襯托出素材的質感對比。不同的塊狀花配
置，在細節上以蠟梅、小蒼蘭穿插延伸出層次韻
律，著實迷人！

花材 ─────────────────

牡丹·白芨·小蒼蘭·蠟梅·雞冠花·繡球花·康乃
馨·玫瑰·庭園玫瑰（浪漫桃）

資材 ─────────────────

23×23×14cm紙盒

01 準備特別訂製的禮物盒，先在內部鋪上厚的透明玻璃紙，在低於紙盒口5cm處鋪好海綿。

02 選擇3朵不同大小牡丹花，呈不等邊三角形插入盒中。

03 插入庭園玫瑰。

04 雙色玫瑰以流線蜿蜒方式布局。

05 以深色雞冠花填補空間。

06 利用復古色康乃馨，在色彩上作出穩定及連接效果。

07 利用小撮繡球花，填補大花之間的空間。

08 將白芨分散插作在塊狀花之間。

09 最後利用小蒼蘭作出畫龍點睛的效果。

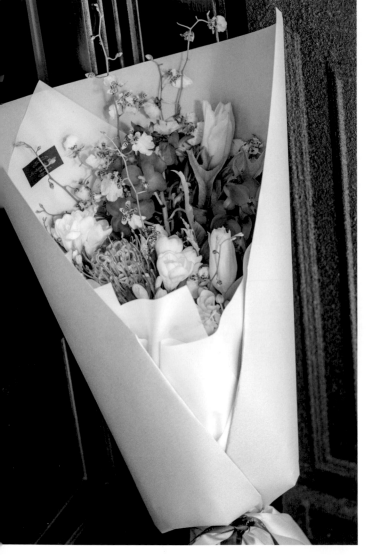

暖心花意

直立式包裝花束
作品欣賞→P.42

黃橘暖色調的設計，使直立式花束更顯氣質。在花材組合時，須注意層疊的技巧、花束保水及多層次簡潔時尚感的包裝手法。

花材

海芋・文心蘭・小蒼蘭・千代蘭・鬱金香・魚尾山蘇・伯利恆之星・針墊花

資材

60×60cm薄透紙・進口包裝紙・束線帶・緞帶・廚房紙巾

How to make

01 完成直立式花束手部設計。

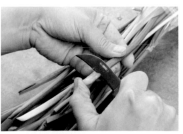

02 確實作好花莖斜切口，以利增強吸水性。

03 將廚房紙巾沾濕，作好保水程序。

04 以薄透明紙包裹廚房紙巾及花束，完成保水袋。

05 準備三組進口薄透包裝紙，以釘書機固定，作出不同層次。

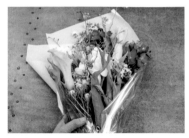

06 以左、中及右方向，分別包裝於花束上半部。

07 將三層薄透包裝材確實固定。

08 包裝紙裁減適當長度，為底部作好修飾並固定。

09 以2/3包裝紙將花束置中，並左右往內摺出約5cm三角形。

10 將左、右往中間綁點固定，並利用手指將後側包裝紙往內壓緊。

11 利用紙鐵絲固定材質硬挺的包裝材。

12 將蝴蝶結加在綁點上裝飾，即完成。

Démonstration 08

古典之秋

多層次黏貼式手法

作品欣賞→P.50

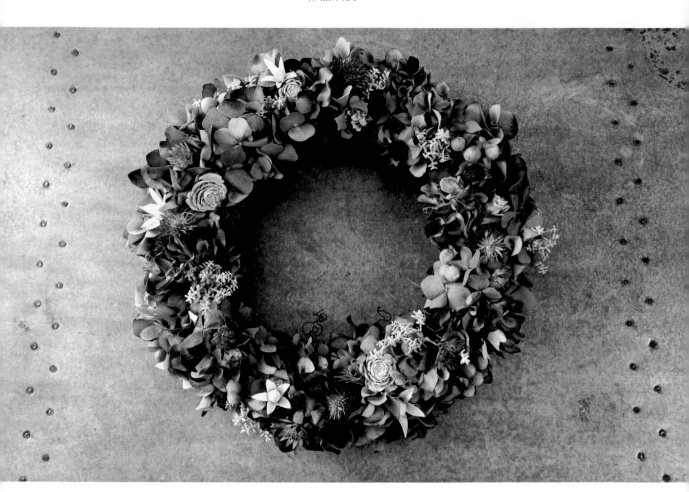

黏貼式的技巧在以新鮮花材製作時，需考量乾燥後花材脫水所呈現的空間。在尤加利葉緊實的鋪底後，每一種花材在黏貼過程中，都需確實牢靠。更重要的是高低層次的營造，細節素材必須在內緣圈、外緣圈及中心圓軸上分散呈現。

花材 ————

繡球花・鶴頂蘭・大銀果・紫薊・白芨・乾燥果實・乾燥玉蘭花

資材 ————

30cm粗藤圈

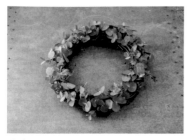

01　以黏貼方式，先將30cm粗藤圈以尤加利葉（每段約5至7cm）鋪底。

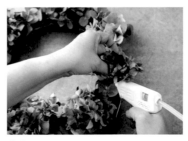

02　將古典藍繡球花，依大小不同，先以花藝膠帶固定，並以熱熔膠黏貼在花圈上。

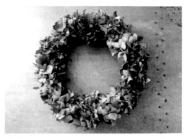

03　完成古典藍繡球花為基底的花圈。

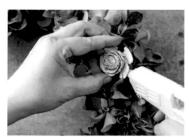

04　將玫瑰松果分布於花圈內，並注意果實花面需為不同角度。

05　加入乾燥白色玉蘭花、各類果實及紫薊。

06　加入銀白色鶴頂蘭，製造出雪花的氛圍。

07　加入大銀果，使雪白色點綴素材，產生各式不同形狀細節。

08　最後選擇形狀漂亮的白芨，填補空間並增加色彩層次。

田園情調

雜貨家飾創意設計

作品欣賞→P.60

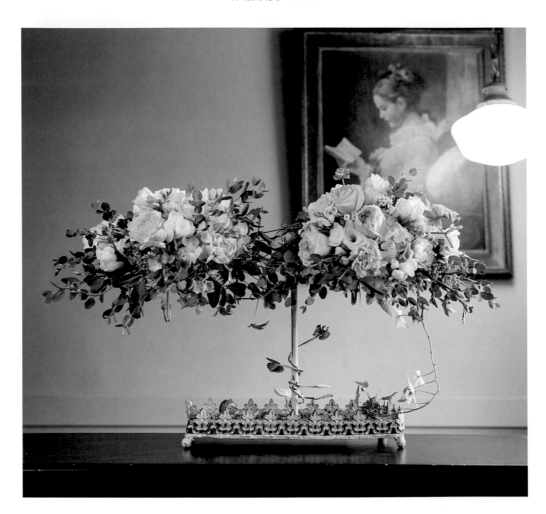

利用雜貨風的飾品陳列架,設計出充滿田園趣味的裝飾。多種綠葉的多層次鋪陳為設計重點,並符合餐桌花設計高度,約25cm至40cm,為最佳空間視覺效果。

花材 ————

巴西胡椒木・康乃馨・尤加利小圓葉・傳統尤加利葉・MOSS水苔・繡球花・蠟梅・小蒼蘭・玫瑰常春藤・庭園玫瑰(卡門)

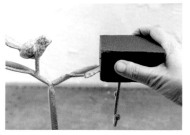

01 將適當大小的海綿，插入花器尖銳處。

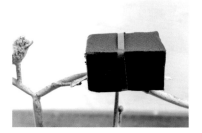

02 以防水花藝膠帶綑綁固定，使海綿牢固。

03 利用小圓葉尤加利葉、巴西胡椒木及白芨鋪底，並製造出各式空間與層次。

04 繡球花及蠟梅壓低插入，並呈現高低層次。

05 將玫瑰及庭園玫瑰以混合手法插作。

06 加入小蒼蘭，利用其花型增加自然韻律感。

07 完成左右兩邊的插作，並利用常春藤環繞，製作出蜿蜒空間及跳動線條。

08 花器底部鋪上Moss水苔，並加入刺蝟裝飾即完成。

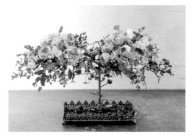

09 完成作品時，特別注意左右兩邊的並排對稱花型，需呈現不同層次及量體大小，才能展現出自然田園氛圍。

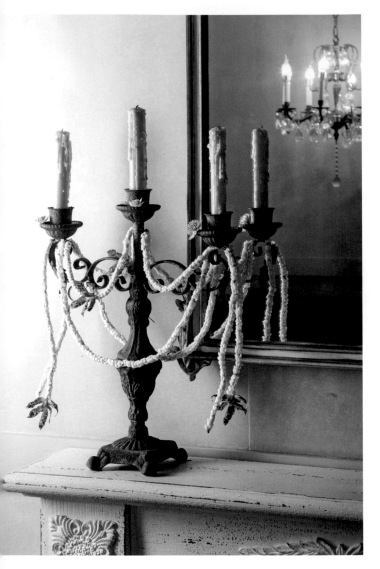

典雅蔓延
古典裝飾性手法
作品欣賞→P.64

以簡單的裝飾技巧，營造出典雅內斂的古老風格。整個設計著重於蠟梅的花串技巧，重複圍繞創造出垂墜的空間感，優雅而華麗。

花材 ————————————————

蠟梅·唇瓣蘭·白芨

資材 ————————————————

100cm銅線（直徑0.5mm）5條

01 將蠟梅一朵朵取下，並選擇
　　花型漂亮者。

02 以直徑0.5mm的銅線插入
　　蠟梅花心，串成一串。

03 完成5條100cm長的花串。

04 將花串固定於燭台上。

05 將唇瓣蘭一朵朵取下。

06 將蘭花唇前易腐爛花瓣先
　　取下。

07 將蘭花及白芨以冷膠黏貼固
　　定於燭台及花串尾端。

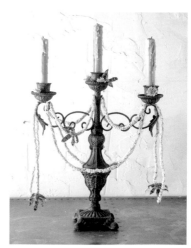

08 確認花串長度及視覺平衡，
　　即完成。

巴黎幸福之約

Ajour多層次開放手法

作品欣賞→P.78

花材 ─────

蠟梅・手毬葉・花萩・尤加利葉（傳統・圓葉・細版）・風動草・百香果藤蔓・黃河・雪柳・蕾絲薰衣草・小蒼蘭・水仙百合・鬱金香・康乃馨・玫瑰（海洋之歌）・迷你玫瑰・聖誕玫瑰・紫薊・白芨

資材 ─────

麻繩

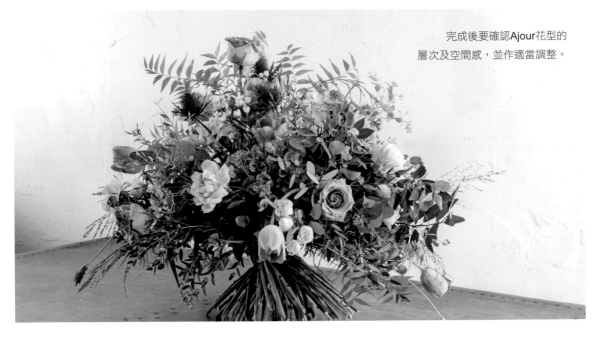

完成後要確認Ajour花型的層次及空間感，並作適當調整。

How to make

01 利用花萩及各式尤加利葉，作出空間架構。

02 海洋之歌玫瑰花，以上、中及下三個方向，高低插入。

03 以360°螺旋花腳方式加入各式花材。

04 Ajour手法強調空間感並呈現高低層次，在進行手綁時需特別注意。

05 所有花材需在上、中及下各有表現，即每一層次都要分布到。

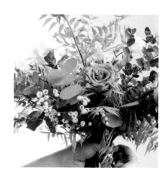
06 加入如蠟梅等的細碎花材。

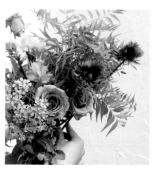
07 加入大紫薊，並注意其分枝狀。

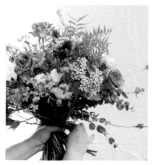
08 加入自然線條的法國薰衣草，補充外圍線的跳動感。

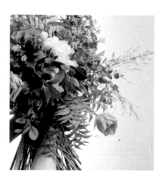
09 加入鬱金香，由於其枝莖相當脆弱，需特別留意。

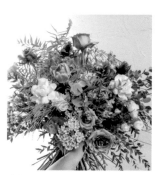
10 最後再以各式葉材補充延伸至180°展開狀。

11 以浸溼麻繩綁繞，固定綁點。

12 拉緊後繞兩圈。

13 作好最後固定動作。

14 修剪至最後長度。

15 以刀削出2cm斜切口，以利增強吸水性。

生 命 之 泉

對比色花冠

作品欣賞→P.88

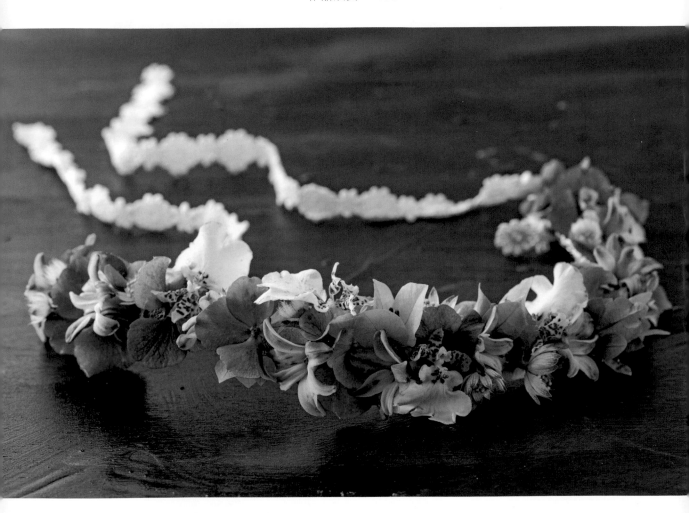

花冠的設計著重於功能性實用主義，以細膩、輕巧、易配戴掌握為三大設計重點。花冠基底素材的選擇，需考量安全及可塑型的變化。搭配輕盈花材時，可營造出優雅的幸福氛圍。

花材
繡球花・風信子・文心蘭・白芨・九重葛

資材
#18鐵絲・波浪鐵絲・蕾絲・防水花藝膠帶

01　將#20鐵絲以尖嘴鉗對摺。

02　短端作出彎曲弧度並固定。

03　頭尾預留1cm，並以花藝膠帶纏繞。

04　將防水花藝膠帶上下重疊包覆U形鐵絲。

05　利用波浪鐵絲層疊纏繞，增加裝飾性。

06　將進口繡球花及風信子一朵朵以冷膠黏貼於基座。

07　以九重葛及文心蘭色彩對比點綴。

08　頭尾以蕾絲作裝飾，也可用來調整長度。

Démonstration 13

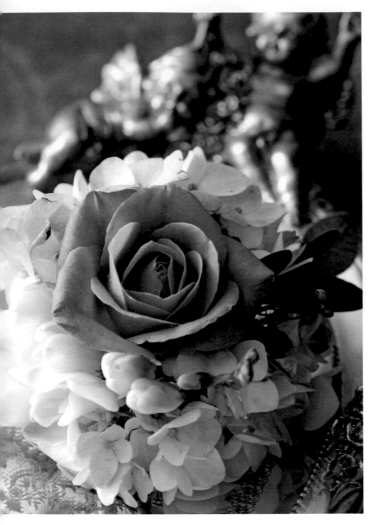

甜美圓潤

圓形胸花

作品欣賞→P.90

圓滿幸福的胸花，除了立體感，為維持花材輕
巧，需注意各式花材的鐵絲穿入技法，及鐵絲號
數粗細的選擇。胸花的製作，宛如一個超迷你花
束，在同一個組合綁點，製作出氣質優雅的胸
花。

花材 —————————————————

繡球花·玫瑰·小蒼蘭·巴西胡椒木·小銀果

資材 —————————————————

磁鐵·緞帶

01　#22鐵絲取1/2，玫瑰花以鐵絲U字法固定，並從花面算起9cm處以60°摺彎。

02　取4至5束繡球花，大小不一環繞於中心花，玫瑰四周盡量呈現圓形外圍線。

03　加入小蒼蘭，並注意其花面向，需融入此圓形胸花，不要過於突兀。

04　取1至2束葉材，從9至10點鐘方向加入。

05　如果胸花枝莖過小，可以加入少許棉花包覆，以利緞帶裝飾。

06　加入專用磁鐵後，以緞帶緊密包覆。

07　作好綁點固定修飾，並確認緞帶不會脫落，可以冷膠或小珠針固定，但需注意使用者安全。

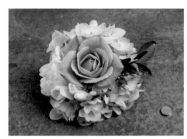

08　調整細節時，需再次確認花型及外圍輪廓。

Démonstration 14

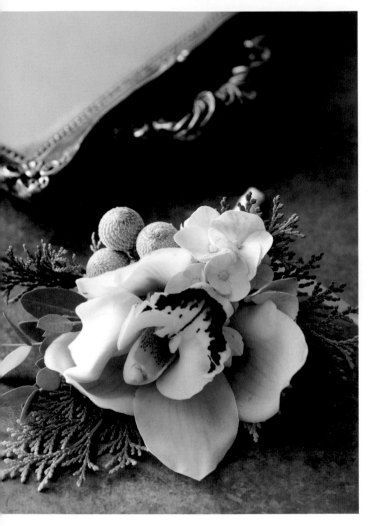

優雅森林

幾何形胸花

作品欣賞→P.91

以東亞蘭為主花，利用扁柏定位出不等邊三角形外輪廓，果實及尤加利葉則營造出清新的森林感。組合時，花面的立體層次呈現是一大重點。

花材 ———————————————

大銀果・東亞蘭・蠟梅・扁柏・繡球花・尤加利葉

資材 ———————————————

磁鐵・緞帶

How to make

01　#22鐵絲取1/2，將東亞蘭以鐵絲勾字法穿刺。以膠帶纏繞固定，並從花面量起9cm處，以60°摺彎。

02　扁柏以不等邊三角形方式配置，即距離需呈現大小不一，在同一綁點配置固定。

03　加入繡球花、大銀果及蠟梅（同一綁點），並以花藝膠帶纏繞固定，呈現更多豐富細節。

04　在綁點加入專用強力磁鐵固定。

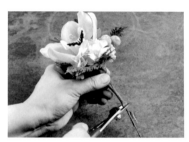

05　從花面頂點至綁點約1/2長度，為胸花花腳長度，加以修剪。

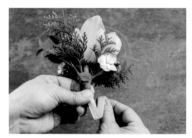

06　利用緞帶修飾花腳。為平衡其厚度，由下往上後再往下重複纏繞。

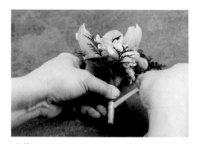

07　纏繞緞帶時，須注意是否有緊密包覆以免鬆脫，並於綁點固定收尾。

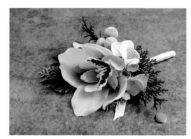

08　完成後可再次檢查花型及細部調整，需注意層次。

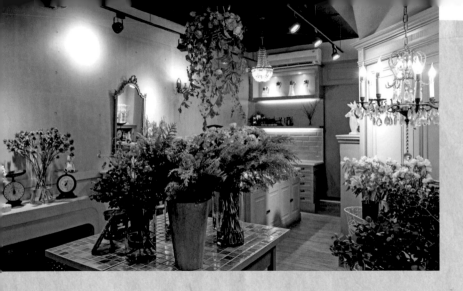

關於Le Jardin de Paris 巴黎小露台

2015年的春天，在開了Book Zakka & Sylvia's Garden之後，我還是一直期待可以找到自己喜歡的房子，完成高中時開花店的夢想。

當我在6月找到了適合的地點，卻發現房子已被白蟻侵蝕的非常嚴重，這個轉折讓我決定放棄，心裡當然充滿了落寞，但就在這時，幸運的事情發生了！就在原本的店旁，又找到了理想的店面。先前的餐廳留下來的灰色調裝潢，也是我心目中想要的。

就這樣，Le Jardin de Paris 巴黎小露台誕生了！除了是間預約訂製的花店，也是一間鮮花教室。在台南的不起眼街巷中，沒有明顯的招牌，只有沉穩的灰黑色調門面，其實很多人一直搞不清楚，這家店到底在賣些什麼！

開設第二間店，最重要的原因並不是擴大經營，而是希望將需要水分的鮮花，另外獨立出一個空間，呈現不同的氛圍。不凋花、乾燥花等需要保持一定的濕度的素材，則留在原本的Book Zakka & Sylvia's Garden。雖然這樣的作法會使成本增加很多，但是卻可以讓不凋花及乾燥花的品質維持得更好。學生們笑我，竟然為了花作「乾

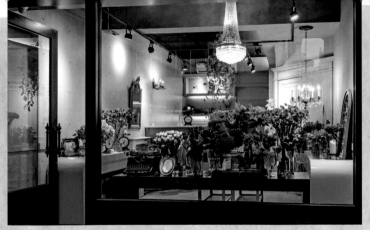

濕分離」。但這就是我！喜歡一件事是不需要理由的，就如同愛情其實也沒有什麼道理。

　　我很喜歡古老的東西，總帶著迷人的溫度，所以在 **Le Jardin de Paris** 巴黎小露台裡，所有的燈飾幾乎都選用1920到1940年代的水晶燈，彷彿讓人重回復古的記憶之中。雖然也融入了很多現代的設計元素，不過教室裡產自1902年的手繪古董鏡，真的有著優雅迷人的魅力！每當學生完成捧花後，我會請他們到鏡子前去照一照作品，總是能看到自己的優缺點。

　　從2016的春天至今，鮮花教室已陸續運作近九個月，每個學生的工作台有專用的抽屜及收納空間，而花材的儲存及處理方式，都以學生可以自己著手運用為主。我非常喜歡這個空間的所有細節，在課程結束之後，學生們的笑聲，感覺也一直不斷地迴盪著！

　　我很期待這裡可以像歐洲的花藝學校，開設專業的workshop。即使是在我的家鄉台南，這一個不算大的城市裡，但我要作的只是我熱愛的事，因為專注，因為熱情，讓我走到了這裡！

　　我也很謝謝每一個和我一起參與完成這間店的夥伴及工作人員，因為裝潢籌備時期充滿了各種衝突與煎熬。

　　最後，歡迎你一起來到Le Jardin de Paris 巴黎小露台！

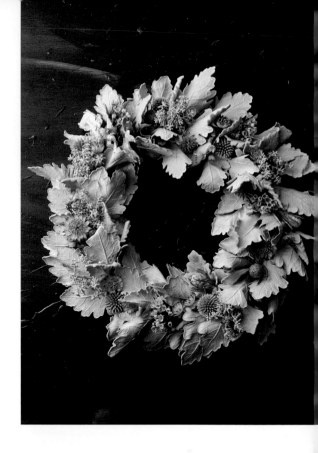

| 花之道 | 32

Sylvia優雅法式花藝設計課

作　　　　者／Sylvia Lee
發　行　　人／詹慶和
總　編　　輯／蔡麗玲
執　行　編　輯／劉蕙寧
編　　　　輯／蔡毓玲・黃璟安・陳姿伶・李佳穎・李宛真
執　行　美　術／周盈汝
美　術　編　輯／陳麗娜・韓欣恬
攝　　　　影／數位美學賴光煜・Sylvia Lee
推 薦 序 翻 譯／姜柏如
出　　版　　者／噴泉文化館
發　行　　者／悅智文化事業有限公司
郵 政 劃 撥 帳 號／19452608
戶　　　　名／雅書堂文化事業有限公司
地　　　　址／新北市板橋區板新路 206 號 3 樓
電　　　　話／(02)8952-4078
傳　　　　真／(02)8952-4084
電 子 信 箱／elegant.books@msa.hinet.net

2017 年 1 月初版一刷　定價 580 元

國家圖書館出版品預行編目資料

Sylvia 優雅法式花藝設計課 / Sylvia Lee 著 .
-- 初版 . – 新北市 : 噴泉文化 , 2017.1
　面 ；　公分 . -- (花之道 ; 32)
ISBN 978-986-93840-4-9 (平裝)

1. 花藝
971　　　　　　　　　　　105024451

Le Jardin de Paris
Sylvia's Flower Design

Le Jardin de Paris
Sylvia's Flower Design